何重礼

主编
王鸿海
李书安

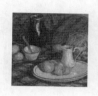
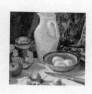

北京电影学院美术系资深教授专著系列

水 粉 画 论

静 物 与 风 景

何重礼 邓淑民 著

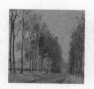

邓淑民

湖南美术出版社

目 录
CONTENTS

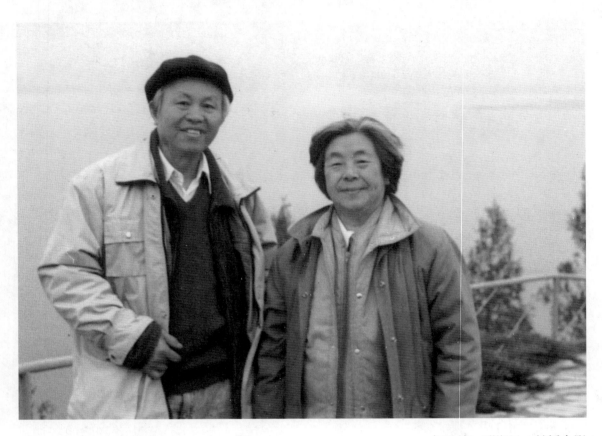

何重礼　邓淑民　教授合影

序
PREFACE

　　何重礼教授、邓淑民教授是我国的美术教育家和著名画家。《静物与风景——水粉画论》是他们历经数十载艺术实践和学术研究的成果专著。

　　何重礼、邓淑民教授上个世纪60年代毕业于中央戏剧学院舞台美术系，大学毕业后在中国京剧院从事舞台美术设计工作，曾先后任教于中国戏曲学院和北京电影学院，主要从事水粉静物、风景画的教学工作。他们在做好教学工作的同时，创作、展览和发表了大量的水彩、水粉和油画作品，成为享誉海内外的著名画家，并出版了多部艺术专著，如《何重礼风景画》、《中国当代美术家精品集——何重礼画集》、《风景画写生基础和速写》、《中国当代美术家精品集——邓淑民画集》，其中何重礼教授的代表作《初绿》入选第六届全国美展优秀作品展，并被国家美术馆收藏，代表作《阳光、大海》入选《中国现代美术全集》。何重礼教授是中国美术家协会、中国电影家协会、北京美术家协会和北京水彩画学会会员，是第七届全国美展中央直属系统水彩、水粉画评选委员会委员。2000年4月在中国美术馆隆重地举办了何重礼教授从艺四十年大型画展——"何重礼风景画展"，得到了艺术界的业内人士及社会各界人士的广泛赞誉。

　　本书是何重礼、邓淑民教授积数十年艺术创作和教学经验成果的精华之作，其中无论是色彩学论述，还是技法范例都是理论与实践相结合的教学典范。初学者可以从中获取到循序渐进学习绘画艺术的正确道路，有一定绘画基础者可以从中获取更深层次的艺术灵感而使自己的绘画学习与创作进入一个新的境界和层次，为自己进而成长为一名优秀的艺术家奠定基础。

　　本书之所以为艺术教育专著，是因为她不同于一般的辅导教材。她在水粉静物、风景教学的深度和广度方面都进行了非常深入科学的研究，其中"色彩学"的详细讲解和"构成学"的精辟论述都体现了作者严谨的治学精神。在绘画的经验方面"两慢一快"的作画教学方法是何重礼教授所独创和倡导的绘画教学经验。更为重要的是，何重礼、邓淑民教授的水粉静物和风景画之高超的艺术水准和学术价值是水粉画界为数不多的。他们的水粉画作品色彩明快且凝重、笔法飘逸而意境深邃，就其技艺特色而言既注重运笔的生动，挥洒自如，又精于描写刻画。书中收录的大量的静物、风景画作均为两位教授多年结集的艺术精品，足可供读者品赏和研习。

　　以水粉画之工具媒介进行静物、风景写生是两位教授长期乐此不疲的，不论春秋寒暑，他们的足迹遍及南北，始终坚持不懈的追求。知其精神者无不对其感佩至深，读其画者无不从中体味出他们对大自然的钟情与感悟。

　　艺无止境、学海无涯，本书囊括了何重礼、邓淑民两位教授从艺和从教的实践轨迹，其人品、画品和教学艺术无不渗透着两位教授的心血与汗水，值得有志于迈进艺术殿堂的青年们学习和追随。因此本书作为艺术教育的专著，是正确的入门和提高的读本，不但适用于大专院校的绘画教学，也是初学者和考前学生的良师益友。

<div align="right">

王鸿海　李书安

2005 年 3 月 8 日

</div>

第一章
色彩基本知识

　　由于光的存在和各种物体表面有吸收和反射的不同性质，于是产生出各种不同的色彩，又由于人们视觉器官有色觉机能，才能感知自然界中缤纷的色彩。但人们对色彩的敏感程度不完全是先天性的，而是可以在实践中逐步培养提高的。况且从事美术工作的人只靠感觉是不够的，必须在学习绘画的同时学习色彩学，加强对色彩的观察、分析，用科学的绘画色彩学知识指导自己去感觉，才能更敏锐准确，使自己的认识更具科学性，更符合光色规律，更快地掌握色彩方面的艺术语言，提高绘画造型能力和色彩的感染力。

　　为了便于理解，现把一些绘画上涉及的色彩学名词简列于后，以便于探索色彩与绘画的关系。

〈一〉 有关色彩学名词的含义

一、 原色、间色、复色

　　原色（三原色）：红、黄、蓝。（是任何其他色都调不出来的三种颜色，而这三种色互相调配可得出其他色，因此它们是原色，是母色。）

　　间色（也称二次色）：用两原色相调和得出的色叫间色。如：
橙＝红＋黄
绿＝黄＋蓝
紫＝蓝＋红
它们都是两种原色调和的结果。

　　复色（也称三次色）：是两种间色相混合得出的第三次色，或者用一原色加黑相混也能得出复色。

　　注意：颜色相混的次数越多，得出的色彩纯度越低。

二、 补色关系

人们看到"万绿丛中一点红"，觉得红得非常艳丽，绿得也很青翠。如果红和黄，红和紫在一起就不觉得那么鲜艳了。这是什么原因呢？因为红和绿是"补色关系"。由于彼此很少含有对方的成分，彼此都在衬托着对方，使双方的色相与纯度都得到充分的展示，既表现出鲜明的色彩差别，又能满足人们的色觉的平衡要求，因而起到"鲜明生动，相得益彰"的效果，这就是补色对比的互补作用。其他色怎样才能构成"补色关系"呢？凡是三原色中之一色与其余两个原色相混的间色对比都构成补色关系。因此"黄与紫"、"蓝与橙"、"红与绿"都是补色关系。从理论上认为凡互为补色关系的两种色彩都一定要补足三原色。补色并列更显各自的色彩特性；补色相混，理论上是彩度完全消失（实际上颜色相混是越混越脏）。在绘画时，为了获得补色对比的"变奏"效果，则可用近似补色来造成鲜明的对比，如红与蓝、橙红与绿、黄与青等；或在补色中同时加入另一成分，例如：红＋蓝与绿＋蓝成为玫瑰红与翠绿对比，红＋黄与绿＋黄成为朱红与黄绿对比。还可以通过在成对互补色的明度上提高或降低来对比，虽然不能和原色的补色的强度相比，但是还可显示出补色对比的相对强度和生动性。我们在绘画中可以运用各种色彩的互补关系来增强画面色彩的丰富性和生动性。

三、 有关色彩的几个名词

1．色相：指颜色的"相貌"（种类和名称）。如红色、黄色、棕色……

2．色明度：指色彩的明亮、深浅的程度，通常称为明暗度。表示色彩在一定光线下它的明亮程度，即接近白色或黑色的情况层次。如下图：

```
        橙——青
白——黄            紫——黑
    绿——红
    （明暗度）
  强——————————弱
```

3．色纯度：指色彩的纯净、鲜明度（又称饱和度），即不夹杂黑色、白色或其他色，含固有的原色成分多少。含原色成分多则色纯度高，反之则纯度低。

4．色性：指色彩冷暖性质。不同的色彩有冷或暖的区别，主要是因为不同的色彩引起人们对生活经验的不同联想。例如，红、橙色能使人联想到火焰、阳光，产生暖、热的感觉；见到蓝、绿色就联想到海水、树阴，产生清凉的感觉。但是色彩的冷暖，不是绝对的，是相互比较而存在的，往往一种色彩与比它热的色彩对比就显得冷，与比它冷的色彩对比则又变为暖色。色彩的冷与暖是矛盾对立的统一。是人们的主观感觉，不是一种科学的有绝对标准的概念。作为从事绘画的人，也必须经过一定的训练才能区别某些复色之间的不同色性。

色性的鉴别能力对于绘画写生时把握色彩的准确性和丰富性、生动性都极其重要。

〈二〉形成物象色彩关系的因素—— 固有色与条件色

一、固有色

在黑暗中，人眼看不到物象也看不到色彩。当物体被光照射时，由于物体各自不同的性质和表面光滑与粗糙的差别，对投来的光线产生不同程度的吸收与反射。这些反射的光线投入了人的眼中，视觉器官的色觉作用接受并记录下这些刺激，这才感到各种不同的色彩的存在。我们习惯上所说的"固有色"实际上是指物体在正常白色的光线照射下所呈现的颜色。但这种固有色不仅受到光源色的影响而起变化，而且还受到周围色彩环境的影响随时引起变化。

二、条件色

条件色包括光源色和环境色。

1.光源色可分为两大类：自然光（如太阳光、月亮光等）、人造光（如各种灯光、火光等）。无论是自然光还是人造光都有各自的色彩特征，就以太阳光而论，早晨、中午、傍晚的色彩都不一样，色相不同而且明度也不同；人造光就更为丰富多样了，有不同的色光不同的明度。

同是一幢白色建筑物，在早晨阳光的照射下，受光部分呈橙黄色，傍晚在夕阳照射下呈浅红色，夜里在月光笼罩下呈浅青灰色；在不同的色灯光照射下这幢白色建筑物更是随着灯光而变化。由此看来物体受光部分受光源色的影响很大。

2.环境色是指我们描绘的对象所处的环境的色彩。每个物体都有自身的固有色。这种固有色不仅受到光源色的影响而起变化，而且还受周围环境色彩的影响，随时引起变化，这是由于物体与物体之间互相起反射作用的缘故。例如一只红杯子放在黄色衬布上，它的暗部就带橙色倾向；这只红杯子放在蓝色的衬布上，它的暗面就带蓝味或呈紫色倾向。另外，由于物体本身的形状或品质；周围物体色彩的影响以及视觉距离的远近；空气中介质密度透明度不同等等（比如雾、雨、雪的大小），都会使物体的色彩在它原有的基础上起变化。我们把这种在一定环境条件下所呈现的色彩叫"条件色"或"环境色"。

"条件色"不仅包括"环境色"，它的含义更广泛，指一切物体在不同的光源色与环境色以及空间介质距离等外界条件影响下，所呈现的色彩，统称为"条件色"。

从写生色彩这个角度看，条件色是我们研究的重点，也是训练和发展我们的色彩感觉，掌握写生色彩规律的关键。

　　写生色彩学是研究物象在光源色和环境色影响下的色彩变化规律的一门学问。静物写生、风景写生则是描写在条件色作用下的景物的。

〈三〉有关"调子"与"色调"

　　"调子"一词是指音乐中乐曲音域高低的标准，比如在多种乐器的合奏中，必须统一"调子"，否则就会出现某些乐声跑调的不和谐现象。在绘画上把音乐领域里的"调子"这个词引用了过来，原先以它表示素描画的光度层次的变化，比如素描中的黑、白、灰的色度就叫"调子"，在画素描时涂明暗也叫涂调子。画面色度紊乱，也叫"调子"不统一，这和音乐中"调子"的含义是相似的。后来在色彩画中延伸了"调子"的含义，以"色调"一词表示：不同固有色的景物，在某种明度和颜色倾向的光源笼罩下，这些景物的固有色全部都带有统一的特有的光色的倾向。这种统一的色彩倾向就叫"色调"。如果一幅写生画中，某些物象色彩偏离了统一的"色调"，画面也会出现紊乱现象，这和音乐中调子不统一，出现不协调是一样的道理。

　　"色调"是一幅写生画的色彩多样统一总的倾向特征。
　　色调的种类很多：
　　从色相上分有：红调子，黄调子，紫调子……
　　从色性上分有：暖调子，中间调子，冷调子……
　　从色度上分有：亮调子，灰调子，暗调子……
　　从情绪上分有：热情奔放的调子，忧郁沉闷的调子……
　　从审美品格上分有：高雅、古朴、粗俗、低劣……

　　我们在写生中怎样辨别"调子"和确定"色调"呢？在写生中色调不是主观的，而是客观存在的。色调的形成与光源色、环境色的互相辉映和空气笼罩有关。其中最大的影响就是光源色，光源色是暖的就形成暖调子，是冷的就形成冷调子。即使是在室内写生静物，人为地组合了描画的物象及其色彩，但是也脱离不了进入室内的天光或灯光光源色及其环境色的相互作用。一切景物无一不在一定的光源照射之下，统一在这个具体光源之中；所有景物都有其固有色，但在不同的环境、不同的光源下，它们会呈现出完全不同的色调。若只看到不同的物象的色彩差别，而找不到或忽视了在某种光源下所形成的特定色调，那么画面色彩必然是杂乱无章，彼此互不相关，色调不统一的。照此而画甚至会使我们所有的写生画都"千篇一律"，没有各自不同调子的特点。要找到统一的因素，又要注意我们在写生时所看到的物体虽然都受到天光所赋予的共同光色，但物体的固有色在受到影响时仍然保持着自己一定的相对特性。要注意整个色彩倾向的感受，同时又要注意具体色块、色斑的相互关系，全面地、相互比较地找准了色彩关系，画面就会有统一色调，而且是具有此画特定的调子。如晴天早晨，朝阳的暖黄色光线照射在一切景物上，整个环境呈现出金黄色暖调子；月夜，整个环境受到淡青色月光的笼罩，呈现出青灰色的冷调子。又比如在浓阴覆盖的公园里，白色的阳光透过绿阴形成了绿色的氛围。此时树阴下的一切物体色彩都笼罩在淡绿色的色调中。

　　如果在有两个光源以上的复杂情况下，则是以起主导作用的光源色块决定色彩调子。比如景物亮面受暖黄光照射，暗面有冷绿色弱光，而画者取景的角度看到亮面多，则画面景色呈暖黄调子，暗面的冷绿色光则是统一在这调子中的对比色；如逆光的角度选取物象暗面为主要绘画对象，此时画面则以绿色光主宰了画面的调子。

　　假如光源色是白光，倾向微弱（比如阴天的中午的日光下，反光也不强），此种情况下，画面调子则依据选取的景物主要大色块的组合色彩来定调子。比如画面以灰蓝色的大海和多云的天空为主要大色块，还有小块的礁石和远处的船只的小色块，此时画面调子就以海洋和天空固有色来决定调子了。在静物写生中往往也是以构图内的大色块来决定画面调子的。（参看色彩静物图例 1 — 6）

〈四〉写生色彩规律

物象条件色变化的规律：

　　任何物象都有自身的固有色，并且都处于一定的光源和环境之中。固有色是色彩变化的根据，光源色和环境色（统称条件色）是色彩变化的条件。在写生中必须把物象的固有色、光源色和环境色三者作为一个整体来加以观察和研究，这就会发现一切物象色彩均按一定的规律存在着和变化着。

写生色彩变化规律：

一、物体亮部色彩 = 光源色＋固有色。
　　物体亮部的色彩，主要是光源色与物体固有色的叠加，其冷暖倾向依据光源色的倾向为转移，反之光源色感弱时则物象固有色起主要作用。

二、物象暗面的色彩 = 固有色＋环境色＋暗（色度）。
　　其冷暖倾向依环境色（环境的反射色倾向）为转移。环境色感弱时，则固有色起作用，暗部色度加暗不等于加黑色和灰色，可用相应倾向的色相、色性明确的深色相调和，以使暗部的色度比亮部暗，但色相、色性要明确，避免发"死"、发"乌"。

三、物体侧受光部分的色彩，以固有色为主。
　　因为该部分不是直接受光，又不是受反光部分，而是侧受光。只是可能些许受到环境色的微量反射影响，形成该部分比亮面稍暗，而色相和色性又较亮面复杂和丰富。它的色彩有光源色、固有色和环境色的成分，而色感又往往以固有色为主，因为受光源色和环境色的反射都较弱。

四、高光部分色彩，基本上是光源色的反映。

因为高光部分是受光源直射又直接反射光源的部分。说它基本上是光源色的反映，不等于说丝毫没有固有色的存在，这要看该物体表面的质感，反光程度比较弱的有一定固有色。它与受光面、侧光、背光面相比，它的固有色反映最弱。因而说高光部分基本上是反映光源色。画好高光部分能对物体质感的表现起到重要的作用。

五、明暗交界部分色彩基本与暗部相同，只是在明度上更暗些，色感较暗部更弱。

因为它处于侧受光半调子部分和暗部交界处，既没接受直射的光线又没接受反光的影响，所以往往感觉比暗部更暗（因为暗部接受反光的影响）。

六、反光部分的色感是物体固有色加暗，再加适当的环境色。

反光部分属于暗部中之一部分，明度一般比暗部稍亮，色彩基本上与暗部色彩统一，但受周围环境色的影响较强。

七、投影部分的色彩一般是：接受投影部分物体的固有色加暗，再加上周围环境色反光的影响。

如果投影落在地上或地面成平行的物体表面上，室外的就接受天光反射色，如投影落在与地面成一定角度的物体表面上，则还有可能受到天光以外其它环境色的影响。室内景的投影部分则接受周围环境色的影响。

八、写生色彩的空间变化规律：

由于大气层厚度的影响，相同的色彩在不同的空间距离下所产生的视觉效果不同；而在相同的距离情况下，不同的色彩所产生的视觉效果也不同。色彩的空间变化规律是写生时观察分析物象空间距离变化和塑造空间距离必须运用的规律。

1.相同的色彩离视点近的强，远的弱。如三棵绿树在远近不同的距离中，近的树绿色暖而鲜明，色感强，中的次之，最远的色冷而色感弱。这就是色彩的透视空间变化规律之一。

2.色彩纯度高的感觉近，纯度低的感觉远。比如在同等距离处有一面大红色广告和一面粉红色广告，大红色的纯度高，粉红色的纯度低。人们觉得大红色的广告比粉红色的近些似的。

3.暖色感觉近，冷色感觉远；反之同一色相之色，近处的感觉暖，远处的感觉冷。

4.冷暖对比强的色彩感觉近，冷暖对比弱的感觉远。

5.明暗对比强的、轮廓清楚的感觉近；反之感觉远。

假如写生的人，不了解色彩的空间变化规律，脑子里只有固有色的概念，把前后不同空间的物象全都画成概念中的固有色，或者只画形象透视的大小变化和色度的远近深浅变化，那么色彩的冷暖、对比的强弱、纯度的高低变化就被忽略了，这就画不出远近空间来。因此观察时

首先必须排除固有色的概念，比较同类物象（比如绿树）在不同空间中的色彩有什么不同，用色彩空间变化规律指导自己，使自己的感觉更加准确，从而更准确地表现空间关系。

〈五〉条件色的观察方法和表现方法

上面已经谈到条件色是物象的固有色处在一定的环境中受到光源色和环境色的共同影响而呈现出来的色彩。写生画就是要表现景物的这种色彩状态。不论室内室外的景物写生，在观察条件色的区别与协调、对立与统一关系时都应该在四固定（光源、环境、描绘的对象和画者的视点固定）的前提下进行。

一、 观察方法

1.整体观察

首先明确并建立必须整体观察的主导思想，因为条件色是物象的固有色在当时的光源色和环境色的共同作用下呈现出来的，既有区别又统一在同一时空的色彩关系。如果孤立地局部观察只能看到逐个局部本身的色彩而看不到整体间相互既区别又统一的色彩关系。

2.感觉、分析、理解

确立整体观察的主导思想后去感觉、分析、理解景物的色彩。

感觉是人们认识事物的基本条件。敏锐的感觉尤为可贵，人们第一感觉是直观的最初的总体印象，比如总色调、情调……或是某种局部突出的印象，这对于学画的人来说都是非常重要和可贵的。但感觉有时也有片面性。比如阳光下物体的投影，往往开始感觉色度很重，容易画得过暗。如果仔细分析比较，再联系四周环境分析，就会发现周围环境物体反光和天光对投影的影响了，这时再感觉影子觉得透明而且色彩丰富，并不是死黑的一片。这就说明光凭感觉往往有偶然性和片面性，必须经过分析、理解，再全面比较分辨感觉到的是否准确。通过感觉——分析理解——再感觉，这种感觉则是深化了的感觉，不单知其然而且知其所以然，做出的判断才是较准确的。一个画家的感觉都是经过训练深化了的感觉，所以他与一般人不同之处就在于他有光色理论的指导，善于整体观察、全面分析，从而形成了他敏锐精确的色彩感觉能力。（参看色彩风景图例《村道》47、48）

3.运用相互比较的方法找出色彩的对立与统一关系

物象的条件色既有区别又有联系（即对立统一关系）。如果只看到各物体之间色彩的区别，那只完成观察分析任务的一半，色彩的整体关系还必须包含统一和谐的这一面。

只有差别，找不到统一，画面色彩紊乱，支离破碎，不成调子；只有统一，没有区别，画面色彩缺乏对比，显得贫乏、苍白，没有力量，而且缺乏任何一方面都是不符合条件色的客观

规律的。因此我们在绘画写生时既要找出物象色彩的区别，又要找出各种条件色统一和谐的因素，这样才能使丰富的色彩有机地协调在同一个画面之中，使它们具备了造型艺术的色彩品质。

（1）运用相互比较的方法找出物象的色彩区别

写生时只要在画面中概括景物的几个基本空间（比如：画静物，背景、桌面、描绘的物体在画面中较大的色块；画风景，天、地、物，景物的前、中、远几个空间的层次），我们首先分析比较这几个大的空间层次的色彩关系，它们的明度、色相、色性、纯度之间有什么不同，就能找出各空间的色彩区别，具体办法：

①比空间：首先分析比较上述各大空间及其前、中、远景物彼此之间的色彩区别。一般规律是：近的色彩关系明确、对比强烈鲜明，随着空间的距离变化，越远色彩的明度、色相、纯度都相对减弱。

②比明度：画面的几个大空间、大色块互相之间形成的相对的黑、白、灰色度关系决定着一幅画属于什么调子，是亮调子，灰调子，还是暗调子？对此心里有数很重要。当画面的明度关系确定后，各局部的明度就相对容易找准了。

③比色相：景物在条件色影响下，出现丰富多彩的色彩倾向。天、地、物大色相容易区别，但同类色或各种中间灰色之间、景物暗部的复杂色彩，以及明度相同的物体的色彩倾向，如果不仔细观察比较，就容易画错。如果分不清各种灰颜色的倾向性，就容易把色彩画脏、画粉。

④比色性：景物在不同的环境之下出现的各种复杂的冷暖倾向就是色性的区别。色性的冷暖是相对的，不是绝对的，必须相比较才能区别。各冷色块和暖色块中又可区分成无数冷暖层次，这就造成丰富的色彩交响效果。色彩的冷暖层次是无限的，它和分析明度的层次一样，无限地分析比较下去的话，画出的画面是零乱的。因此在观察分析过程时，只能概括成大的冷暖变化的层次。当大的空间的色彩冷暖关系确定后，局部的冷暖程度就相应地归纳于大的色块的冷暖调子之中了。

⑤比纯度：景物随着光色的变化及空间距离的远近，必然出现色彩纯度的差别。日光下一般景物距离画者视点越近的色彩纯度越高，越远的越低。但有时由于光源色的特殊情况也会产生相反的效果。

在一般正常光源下，景物的空间距离和色的纯度有直接关系，如果不仔细比较这种差别，只找到明度和色相上的区别也是画不出空间感的。比如有人把远处树的纯度画成和近处的树一样，结果远处的总是往前"跑"，远不过去，这就是远处的纯度过高的缘故。有人画早晚霞光照射下的远景，往往又不敢强调其纯度，因此又画不出霞光悦目的气氛。

综上所述，区别色彩的方法：纵深空间概括远近层次。同一层次看大色块，互相比较，找出相互间的色彩的明度、色相、冷暖、纯度的相对的色彩关系。注意要亮面和亮面比，暗面与

暗面比；中间面和亮面、暗面同时比。同类色比冷暖，明度相同比色向（倾向）。

（2）寻找色彩的统一与和谐关系

只知色彩的区别，不懂得统一的关系，画不出具有整体和谐统一色调的绘画。这种画是不完美的，因为它不符合自然的条件色规律。那么，和谐统一的条件因素是什么呢？是光源的统一，或色彩组合的统一。

①光源的统一

一切景物无一不在一定的光源照射之下，统一在这个具体的光源之中。我们知道，同一个场景，在早晨阳光下可能呈现淡玫瑰红色的暖调子；在中午，光度强，受光面色冷而亮，可能呈现为明亮的冷调子；若在傍晚，这个场景受暖橙黄的夕照影响，又会呈现为橙黄的暖色调。所有景物都有其固有色，但在不同的时间的光源下，它们会形成完全不同的色调。若只看到不同之物象的固有色差别，忽视了在什么光源下所形成的特定色调，画出来的色彩必然是杂乱无章，彼此互不关联的，画面色彩关系不可能统一；或者他所画的画都千篇一律，没有各自的不同调子。

②色彩组合的统一

自然界物体间的色彩处在统一光源下形成了自然美，但它往往是无规律的组合，不一定处处都协调。在写生时我们要注意景物色彩组合的统一因素。在选景和构图时要把握住景物色彩组合不要杂乱，要有基本的色调。明度上，要有黑、白、灰的基本层次。要选取色彩大关系明确协调的景，或以某一大的色块为画面主要色调，再考虑其他色彩与它配合，使之既有区别又协调统一。这样抓住色彩组合的基调，就抓住了统一的色彩特征了。

总之色彩之间存在各种差别，有相对的独立性和丰富性；色彩之间又依同一时空的一定光源色和环境色而统一起来，又有其统一性协调性；还由于景物色彩之间的统一协调组合，又会形成统一的基调。

4．概括、归纳

自然界的色彩无比丰富，其丰富的程度远远超出颜料所能表达的范围，即使颜料的明度和纯度接近对象，但也不可能百分之百地与对象相同。我们只能把观察到的色差从明到暗、从冷到暖按其相对的差别比例关系，进行分析概括画到我们的画面上来。这种概括得到的"关系"，可以是增强对比的关系，也可以是减弱对比的关系。但物象相互间的色相、色性、色度、纯度、空间等对比关系应是相对准确的。

二、条件色的表现方法——"看关系、画关系"

1．通过上述正确的全面观察、感觉、分析、理解，概括归纳出景物的整体与局部，局部与局部之间的相互的色度、色相、色性、纯度的区别与统一程度上的相对"色彩关系"。以这种"色彩关系"作为写生绘画的依据，写生时画到画面相应的地方中来，这就是"看关系，画关系"，这是写生的基本要求和正确的表现写生色彩的方法。请记住我们画的是关系，不是某一块色彩。各方面之间的色彩关系画对了，整幅画的色彩就能获得既对比又协调的艺术美感。

2．关于一幅画的"大关系"。

什么是一幅画的大关系？"大关系"是指一幅画的构图、形象、色彩、空间等各种造型元素的综合安排形成的总体关系、总的视觉效果。

构图是否完美，形象是否突出，主次是否分明，色彩有没有形成统一的基调，调子的表情如何，空间关系表现得如何等等。这些整体的大的关系，总体效果给人们最直接最突出的第一印象，是好，是差？就是这幅画成功与失败的关键。学画者要牢记"画关系"就首先要画好"大关系"。

其实画画最终就是要画好大关系，有人说："我一辈子都在画大关系，解决好大关系问题。"这话的含意是：画一幅画求得整体的和谐统一，整体效果好是根本的追求。画"大关系"说似简单，但是做好不容易。有人画了一辈子的画没有解决好"大关系"。确实画好大关系不是一件容易的事，许多艺术院校的老师经常提醒学生要注意画面的大关系，可是学生在作画的过程中往往注意不够，习惯于看局部，抠局部，画出的画整体效果很差。只有大关系画对了再把局部的关系纳入整体的大关系中，然后再作某些深入刻画，突出重点才有意义，才算"精益求精"。否则只能是越抠局部越使局部脱离统一和谐的整体关系，这样是很难画成一幅好画的。

3．画色彩关系的方法有两个要点：

第一，要整体去观察景物的色彩关系，特别是大的色彩关系，首先要画准，然后再画局部。

第二，要每画一个局部色彩都要和整体比较，看是否既反映该物象的色彩同时又是否符合画面总的色调、总的色彩关系。

色彩之间的各种关系是互相比较、互相依存，又是互相制约的，一块色彩变化了，其他色彩都要跟着调整，才能使整个画面的色彩关系保持和描写的景象的色彩关系相一致。

〈六〉合理地艺术地处理画面色彩关系

为了某种表达某种构想或某种强烈的感受，探索运用某些艺术技巧来表达主观意图是必需的。只要形式技巧与内容有机地结合起来，它们就会成为画面统一的有机的艺术组成部分。

艺术处理画面的方法，是因画而异、因人而异的，没有一定之规，但有些方法是可以学习的。下面列举一些色彩上的处理办法，以供参考。

一、提高或降低整个色彩关系

以有限的色彩反映出无限的色彩世界，只能是反映它们的相对关系，用相对有限的色彩绘出丰富的图画是画家的本领。当我们具备一定写生能力之后，就可以有目地在一幅画中强调自己总的色彩感觉，相对地加强或降低总的色彩层次的比例关系，例如从明度或纯度上加强或降低它们的比例关系。

二、提高或降低局部色彩关系

在写生时面对的自然景色有时并不是十全十美或无可挑剔的。常遇到某些局部色彩不入调的情况，比如色彩明度或纯度、色向过高或过低，为了画面总的调子需要，或突出主体的需要，有必要提高或降低某些局部的色彩。

三、去掉或移动、改变某些局部的色彩

为了构图和色彩组合的对比、统一的需要，使画面更完美，可以去掉、移动、改变或加入某些局部的色彩。

四、在色彩之间加强对比衬托关系

为了突出某种构思和突出主题的需要，或是为了突出画面某些形象，加强画面节奏、力度，可以利用绘画技巧中对比衬托的手法，加强色彩之间的对比衬托关系，如：黑白、冷暖、浓淡、强弱、虚实、繁简之间的对比关系，以达到上述目的。

五、对亮面和暗面色彩的处理

物体的受光面和背光面之间的半受光面，色阶丰富细致，一般画家很重视这一过渡的色阶，它是塑造形体丰富画面色彩的重要部位。而对受光面和背光面，有时就采取这两种手法，往往会得到一定的特殊画面效果：例如把受光面色感全部减弱，甚至到极单纯的一种光源色，而在物体的暗面和投影中，强调丰富的环境色；另一种相反的处理手法则是把受光的亮面、中间面画得极丰富，而暗部色感减弱，处理得简单些，这又形成了另一种特殊的画面效果。

六、在色与形方面进行艺术处理

在色与形的处理上有多种方法：

1．在形体上强调夸张大的体面结构，在色彩的色阶上也相应地减少层次。强调大色块的固有色，使画面整体而有力。

2．减弱景物的形体结构，而加强色阶的微妙层次，提高色彩的饱和度，强调氛围，使画面

更抒情。

3．把景物归纳成几何形或装饰形，减弱景物之间的纵深空间层次，在色彩组合上强调对比和装饰的平面效果，使画面形象突出，色彩鲜明强烈。

4．强调外形的装饰性，在色彩上用鲜艳的原色小块并置的手法塑形，使画面色彩斑斓鲜艳、抒情。

5．强调画面的动势，色彩笔触或动或静，或用流畅的线条创造出动静结合、色彩丰富的画面。

6．在画面上去掉光源色和环境色，强调基本形与固有色，使画面单纯、朴拙、古雅。

以上种种艺术处理方法，在以往的某些中外名家作品中都有运用，并且形成了各自的独特风格。只要我们留心，就能找到大量宝贵的示范作品供我们借鉴参考。

第二章
水粉颜料的特性和水粉画技法

〈一〉 水粉颜料的性能和水粉画的特点

　　水粉颜料是不透明或半透明的胶粉颜料，有较强的覆盖力，水粉画色泽鲜艳、明丽、浑厚、柔润、纯度高，具有水彩和油画的某些特点。采取湿画法时，效果与水彩相似，水色淋漓，绚丽多彩；采取厚画法时就如油画一样浑厚刚劲、造型坚实。因此目前我国不少艺术院校都把水粉画列为绘画基础训练课程。水粉画又是某些艺术专业课（如戏剧、影视美术设计、广告、装饰、建筑，以及各种工艺美术设计）表现图的一种不可或缺的表现手段和工具，在众多艺术院校入学考试中，水粉画成为考查学生的色彩绘画基础的画种。

　　水粉画可粗可细，是表现力很强的画种，画后干得快，方便携带，工具也较轻便，适于旅行写生。技法要求不像水彩和油画那么严格，只是色彩干湿有些变化（湿时色重，干后色浅、稍灰）。如果预先估计到这些特性，会在绘画实践中很快适应。水粉画技法容易掌握，适于做写生色彩训练。水粉画不宜画得太厚或太薄。水分过多画得薄了，水迹斑斑，色彩灰涩、不饱和，纯度不够，苍白无力。颜色过多地重叠，画厚了，就要龟裂剥落，所以要厚薄均匀、干湿适度。

〈二〉 水粉颜料的干湿特性

　　某些水粉颜料的特性需要注意。一般水粉颜料，加水和加白色调和后有一定的干湿变化：湿时色深、鲜；干后稍变淡变灰。但是不同的颜料情况也有不同：

　　黑和白相调产生的灰色，画时浅，干后深。
　　普蓝、孔雀蓝、湖蓝加白色，画时浅，干后深。
　　群青、赭石、土红、熟褐、土黄加白粉，画时深，干后浅。

　　玫瑰红、青莲、紫罗兰、荧光桃红都有泛色的特性，与别的色相混合当时不觉得，日后就

泛色，特别和白色相混泛色更严重，所以要慎用。由于水粉颜料干湿变化不同，写生着色时一定要估计到。一般水粉色彩调时宁深勿浅，宁鲜勿灰。

〈三〉调色的方法

一、水粉颜料需要用水和白粉调和使用，水分过多，水迹斑斑，加白粉过多，色彩不够饱和，画面苍白，色彩倾向弱。因此加水和加白要适当。

一般情况下，画物体暗面时尽量不加白粉，画得薄一些，而亮面加白粉也要根据受光的不同程度而定。画虚处、远处多加水，画实处、近处少加水。在画比较鲜明的中间色或比较透明的暗部时，色彩尽量不加白粉，视其色向，必要时用半透明的带一定色向的如柠檬黄、中黄、橙黄、湖蓝等代替白粉增加亮度。

二、使色彩丰富生动的三种调色法：

一般人把颜料调匀后用笔画到画面上，这是常用的办法。但是要注意调配色彩，颜料最好不要超过三种（三种颜色组合），也不要来回调得过匀过死。还不能把色彩调成像你观察到的色彩一模一样，应比观察到的更强烈一点，要考虑到水粉颜料干后会变浅变灰一些。

第二种办法是，把调色盒中的原色直接放在画面上调配，灵活运用笔触去调和。这种方法呈现出来的色彩丰富活泼，饱和度高。往往会在调和中产生出意想不到的微妙变化。

第三种是用色彩并置的方法。分析景物的色彩是由哪些颜色组成之后，把各种颜料的原色色点或色块画在画面相应的地方，并置在一起塑造形体空间，观众通过一定的距离，用视觉把色块或色点调配起来，产生了物象的色彩效果。这种方法得出的色彩鲜艳，纯度高，有一定的装饰效果。这就是印象主义后期的点彩法，也叫"色彩并置法"。

〈四〉水粉画的基本技法

一、干画法

这种画法类似油画，可用油画笔，笔上少含水，甚至可直接用挤出来的原色在调色盘中调

和，或直接在画面上调色，其效果色彩饱和，有力度感。要求摆上画面的色彩都尽量准确，最好是一遍就完成。

这种方法的优点是色彩鲜艳、明确，块面笔触清楚，形体结实，明暗强烈，对表现粗糙、厚实、强光下的物体效果最佳。但初学者在体面的衔接上不易画准，处理大色块时容易画花，画远景时不易柔和衔接，取得整体效果。（参看色彩静物图例26、29）

二、湿画法

湿画法相对于干画法笔上含的水分较多，以水代替一部分白粉来调色，多采用较软的毛笔和软毛刷，由于笔上所含水和颜料相对量大一些，画时流畅甚至可得到水色淋漓的效果，画天空云层、远山、远树丛林以及画晨雾、傍晚的景色效果很好。类似水彩画法，画面柔和滋润、含蓄，更适宜画轮廓模糊的物象。湿画法也可先把纸刷湿或喷湿再上色，和水彩的湿画法类似。（参看色彩风景图例55）

三、干湿结合法

一般在水粉写生中多用这种方法。一幅画面根据不同的对象、质地、远近、虚实，恰当地运用干湿结合的技法，会得到很好的效果，比如远山远树、天空用湿画法，景物的暗部和投影、远处次要的景物都用湿画法，而主体物、中心形象、前景中的景物、受光面等需要突出的景物，用干画法，以明显的笔触塑造形体，使画面远近、虚实空间分明，节奏感清晰，突出了主体。这样表现在同一画面里，有松有紧，有柔有刚，虚中有实。静物画写生往往用这一方法，近的衬布、主体物等用干画法，而背景衬布等物体用湿画法的表现技巧，使画面产生明显的虚实对比效果。（参看色彩风景图例52、61）

〈五〉笔法（笔触）及技巧

不同的用笔方法在画面上会出现不同的笔触。笔法（笔触）是画家表现对象时一种自然的流露，也是画家在长期绘画实践中的一种习惯，用不同的工具、不同的画笔（如软毛的圆笔头或是方笔头，还是用较硬的油画笔等不同的笔），画出来的画产生的笔触效果是不一样的。用笔和笔触又是画者个性和感情的一种流露，甚至是一种独特的追求。例如：凡·高的作品其笔触强烈地表现了他对自然独特的理解。可以说笔法是每个画家对生活对事物的不同理解和个人的表达形式，是长期自我形成的习惯。但是在学习过程中，如何才能运用得恰当呢？一般来说，刻画形体用笔要根据对象的质感、光感和所处的空间位置、主次安排等不同情况的需要而采取相应的笔触形式，并选用恰当的软硬笔来画，才能得到预期的效果。因为笔触是为了表现景物的形体结构和空间位置、前后的虚实关系的一种手段。所以说笔触的运用、笔触的走向要符合

形体的结构，根据对象的不同部位，灵活地运笔，切忌为笔触而笔触。

一般在写生中，主要部分、亮部、近处、实处、凸处，笔触可露；反之，次要部分、暗部、远处、虚处、平处，笔触宜藏。大面积、大色块、大形体笔触可大，小局部、细致处笔触应小。

在同一幅画中要注意笔触的对比和统一，要研究笔触的节奏感。因为同样两块色彩由于运笔的方向不同可产生两种效果。笔触往往以自身的纹理走向造成一种动感，甚至流露出作者的个性特点。一些好的生动的写生作品，看起来简单寥寥几笔，很不在意似的，实则是精心设计，一笔不苟，很认真地画出来的。有时在写生中，特别是在短期速写中，或在湿接时也会因笔触产生很有表现力的肌理效果。我们要善于总结这些偶然所得是如何用水用色、用笔触的，使之成为自己的技法经验。

水粉画用笔的轻重、浮沉形成笔触不同的表现力，过轻，笔触浮在表面上表现出来的物体显得单薄；过重，用笔很容易把底下的颜色拖混起来，还会在色彩衔接处出现生硬的边沿，对于塑造形体和笔触之间的衔接都是不利的，特别是在体面转折处要相互压接，运笔更要恰到好处。

下面讲讲几种用笔的方法及其效果：

摆

摆笔触是和油画一样的技法，依据物象的形与色关系、结构、层次，将色彩一笔笔地摆上去，色彩的转折、过渡都比较明显（主要是指干画法）。但在笔触的衔接上必须趁湿时一气呵成，这样画成的画，塑造感强，容易形成一定的力度感。

点

用较小的、不同形状的笔触，将鲜亮的或是调过的色彩点上去，利用视觉调和的效果表现物体，画出的色彩闪烁、明丽，和后期印象主义画家修拉的点彩技法相类似。

揉

油画的"揉"是将已画到画面上的色彩块需要连接、缓和过渡的地方轻轻揉一下，使之过渡含蓄、自然、微妙。而水粉画的揉接是在摆色时就要同时揉接，趁湿时用笔或画刀轻轻地揉接。丰富的色彩往往不是在调色盘中调好后画上画面去的，而是将不同的色彩摆在画纸上进行调合、揉接而得到自然、微妙、含蓄的色彩效果。

盖（罩）

这和油画的罩色是类似的，油画是在干透了的色块上用透明油画颜料罩上去，造成画面的丰富感。而水粉画的盖色所不同的是用较透明的薄薄的一层水粉颜料轻快地覆盖上去，改变原

有色彩的明度或纯度，可用同类色，也可用对比色。有时在铺大调子时，有意留出的一些气眼等色彩干后会出现许多白点，为了去掉这些白点，可以用较稀的颜料盖之。有时笔触的衔接上过于跳跃或笔触过于明显时，也可以用这种覆盖法薄薄地盖一层，使之柔和衔接。请注意：这种覆盖的颜料，绝对不能加白粉，只能加水。在用色上也要用相对透明度高的颜色较好。

刮

不是油画技法中刮去未干的表面色彩出现的效果，水粉画的"刮"是把刚画上的色或者是原来画了一层色已经干后，再画第二层色时趁湿，用画刀、木片、竹片或笔杆刮出原来的底纸或底色来，达到表现某种质感的绘画技法。

洒

在水彩画中常用洒水、洒盐的方法来制造一种特殊的肌理效果，而水粉画也可以通过洒色来达到某种特殊效果。洒色可以用喷笔（制作广告画常用的方法），也可用笔。一般是用笔或刷子甩上去或弹上去，使某局部产生特殊的肌理效果，以表现某种质感。

抹

"抹"是用油画刀或竹片、木片、塑料片将色彩抹在画面上的一种表现方法。"抹"又可分干抹和湿抹、抹刮相结合等方法。干抹是将较干的颜料直接抹在画纸上作画，这对表现一些在强光下具有坚硬质感的物体，效果是很好的。湿抹是在一些已画好了的物象上，加强它的质感，用较稀的颜料抹刮上去产生一些肌理效果。水粉画有时过于平滑时，也可以用一些较稀释的颜料薄薄地抹一些笔触，打破平滑，使色彩丰富、质感更强。

洗

"洗"，水彩画用洗去表面的浮色达到一定的效果；油画用画刀刮去画坏了的色块；而水粉画当画面的色太厚，画的遍数过多后，是不易改好的，色彩很难画准。唯一的办法是用水洗刷，将画坏画脏的部分或全部洗净，等纸干透后再重新开始画。

〈六〉水粉画写生的步骤

水粉画写生的作画步骤，一般常用如下五个步骤：

一、 观察、分析、比较

　　静物写生时，首先应全面观察、分析、比较。从桌面、背景、桌面上布置的主要器物前后空间关系开始分析、比较（风景写生时应从天、地、物三大关系开始分析、比较）；各部分的光源色、条件色对固有色的影响，观察分析画面由几个主要色块组成？何种色块面积最大？何种色块居主要位置？经过互相比较明确后，还要在大色块中找出不同的各种色感倾向，明确这些不同倾向是用什么色组合的，以便做到使各大色块既整体又丰富，互相间既有区别又和谐统一。

　　有了感性的认识、理性的分析比较，对形象空间和色调有了总的印象，心中已有了这幅画的雏形，也就是"胸有成竹"了，就可以从大色调方面着手上色了。一般的情况是：明部受光源色的影响较大，高光往往就是光源色，中间调子最能体现固有色，而环境色对暗部尤其是反光部分影响最大。

二、 第一遍——铺大调

　　铺大调就是全面地抓住整体色调中大的色块的对比关系。画好第一遍色是把握整幅画色调的关键的第一步，也是一幅写生作品保持最生动的感觉的第一步。经过观察分析心里已有数，在上第一遍色时，力求快捷地把握住大色调。着色时要"全面开花"，切忌从局部入手，看一点画一点。要大刀阔斧地大胆地把自己最初的新鲜感觉画上去，把分析的结果画上去，把总体的大感觉画上去。局部画错也暂时不用管它，但是大的空间层次调子如不对就要马上改正。

三、 整理形体

　　当快速地铺大色调时，必然会打破一些形体、结构的轮廓，因此要重新修整一下物象的轮廓，还要全面地从色度深浅上检查，调整画面中大形体、结构、光影关系。铺完大调后，画面调子应该是初步形成了。物与物之间、主要大色块之间的色彩关系是否合适，也应调整准确。

四、 全面刻画与深入细部

　　当画面大色调已经确立，色彩关系基本准确，就可以进入全面与深入细部描写这一环节。至于刻画到何种程度为止，应根据作画的要求而定：如果是短期作业，稍加刻画整理即可；如果是中期作业，全面刻画要有一定的深度和完整性；如果是长期作业就要在上述的基础上进一步深入刻画，特别是主体景物、画面视觉中心物象的细部描绘，景物的质感、光感、量感往往是画面最生动精美的亮点，应该深入描写。但要注意的是每个局部细节的深入刻画，又必须服从于、协调于整体关系、画面主次关系和空间层次关系。一切都应按照相互协调的关系去刻画，切忌孤立地深入刻画细部。

五、 调整统一

　　"协调统一"是绘画作品的艺术标准，无论习作还是创作，在将要完成的最后一刻，画者都应考虑自己的画是否协调统一，都应对即将完成的画做一个全面的检查和调整。

　　我们知道，一幅画中色彩关系如果缺少对比，画面就平淡，缺乏生气；如果对比画过头了，就失去统一，画面容易产生花、乱、主次不分的现象。所以一幅画在完成的时候，放笔之前必须回过头来从整体上进行检查、分析、比较，再做总体调整，使形体多样统一，色彩生动，既对比又统一和谐，空间层次分明，景物有主有次、有虚有实，达到画面整体的完美协调。

〈七〉水粉画写生应注意的问题及如何克服画面脏、灰、乱、粉、火现象

一、水与白粉颜料的运用

　　水是水粉颜料绝不可少的稀释剂，每一笔色彩用水的多少，首先取决于用湿画法还是干画法。湿画法是接近于水彩的画法，用水量与水彩画差不多，用色量则稍多于水彩。而干画法用水量只要能把色彩调开即可。一般写生，用水量调出的色稀稠度达到着色时色彩流畅润泽而不淤积则可。

　　白粉颜料是水粉颜料中必不可少的调和剂，画面中各种复杂的中间色、高光、亮部都必须用白色来调和。但是，在各种色彩中加入白粉在使色彩提高明度的同时也会降低该色的纯度，用量过多还会使色相不明，画面出现"粉气"；用量少了，色彩纯度过高，又会有"火气"生硬之感。如何适当，只能根据当时景物的色彩关系，酌情、适量地用白粉，并在长期的绘画实践中去体会了。

二、画暗部时应注意的问题

　　画物体暗部的色彩尽量不要加白粉，需要浅一些时，可以加水去稀释颜色，或加适量的具有某种倾向的浅色去调浅。涂色宁薄勿厚。暗部需要深时，尽可能不要加黑色，加少量半透明的带一定倾向和深度的颜色，如：普蓝、深红，或少量紫、墨绿等，或者加暗部色彩的互补色也可。特别是暗部的反光和投影中的色彩，需要较透明的效果。更不能加黑色，因为加白粉和黑色极易降低暗部色彩的纯度、透明度，使之发"粉"发灰。

三、从远景到近景

在写生画中，一般是从远景画起再画到近景。远景用湿画法、薄画法，笔触柔润，以便形成深远感，如风景写生中远景、远山、远树、天空中远的云层等。然后再逐步从中景画至近景。从中景到近景一般是用干画法、厚画法，根据体面结构，受光的强弱层次、质感、量感去摆笔触。静物写生也同此法。

四、先画深色后画浅色

写生时"先画深色后画浅色"虽然不是绝对的，但是当了解水粉颜料的特性后觉得颇有道理。作画时如先画浅色，再压接深色，往往会把底色拖泛起，造成"粉气"或脏、灰的弊病。再则一般规律总是物体暗部色深，亮部、突出部分色浅；人们的视觉总是觉得深色藏匿，浅色突出。先画深色后用浅色压接，符合一般造型规律又与人的视觉习惯相吻合；先深后浅，不但易于覆盖，而且色彩稳定，避免反复修改。因此塑造形体先画背光再画受光符合此理。背光面环境色的反光影响较大，但色较深而含蓄柔和，画时一般用湿画法、湿接法，着色宁薄勿厚，最好一遍画成。有了背光部的色彩作参照、对比，把明暗交界处衔接好，再转画中间面，最后画亮面。这样从笔触到用色都能对比着画，就更有把握。当然这种作画程序只是一般合理的建议和参考，并不是绝对的，画者可以在实践中总结出自己成功的经验。

五、上色要考虑主次，先从主要景物入手

从主要景物入手，并不是把主要景物一口气都画完了再逐个画次要景物，这是错误的理解，而是说在作画的步骤程序中，应先从主要的某些色块开始，摆上一些色彩笔触，定个调，接着也应在次要景物上铺色，对比起来画，目的是在画面上先确定主要景物的色彩、色度、位置等"基调"，好让其他次要部分的景物以它为参照，依次上色，画出主次、虚实、空间层次等关系，这样做可避免绘画过程中，只顾局部忘了整体统一、忘了主体、喧宾夺主。有了对比色又可心中有数放胆去画，顺利地把握整体。

六、画面出现脏、灰、乱、粉、火现象的成因和如何克服

脏

是水粉画写生最易出现的问题。主要原因之一是没有掌握色彩调配的规律。用三种以上的颜色调配在一起；或用两种补色调在一起；或搅拌得过"死"，出现的色彩都容易发脏。或用黑色与其他色相调都会使色彩混浊，色相不明确，纯度也低。或因用水过多颜色掺混；或一些灰色画到不该画的地方，不但起不到塑造形体的作用，反而产生脏的现象。比如在亮面应用明丽之色，但纯度低的灰色却落到明面上，这就必然出现脏的效果；笔触乱涂改，用笔用色不恰

当，都会形成整个画面发脏的感觉。克服的办法就是先找到原因，再纠正造成脏的种种错误做法。

灰

画面显得发灰的原因：
1．画面色彩纯度不够，倾向性不明确，中间灰色过多。
2．画面色彩的明暗度对比太接近。
3．调配颜色时加黑、加白过多，纯度低，色彩倾向不明确。

克服灰的办法：
在仔细分析画面灰的成因基础上，有针对性地：
1．适当提高某些色块的纯度。
2．加强画面色彩色度的黑、白、灰对比。
3．尽可能不用黑色来调配颜色，用白色也要适量。

乱

是指画面关系零乱、"花"，形象与色彩都没有主次，缺乏层次感，色彩没形成一个主调；缺乏大块色彩对比和色度对比；或形象与色彩均未构成画面中的视觉中心，主次都一样对待。作画时没有空间层次和景物主与次的概念，处处同样对待，就会出现"花"乱的现象。

克服的办法是：首先纠正局部观察的作画方法，重新整体分析、概括归纳出空间层次；分出主次景物；明确画面色彩调子。通过调整画面大块的色彩，加强前后空间虚实对比，突出画面视觉中心，适当减弱次要景物的色彩对比关系；把过于刺眼的色点统一到它该处的空间色彩中去。

粉

画面一层"粉气"，这是水粉画常见的一种情况。原因是调色时加入白粉过多，使色彩纯度降低，色彩的冷暖倾向和色相都不够明显，色彩缺乏对比而做成粉气的。水粉颜色种类有限，有些颜色如粉绿、浅黄、湖蓝、钴蓝等已带一定粉质。用于景物亮部的色彩一般都要加白粉提高色彩亮度。如果加白粉过量，湿时感觉尚可，干后白粉返上来就会出现粉气。因此调色时一定要估计白粉用量，宁深勿浅，宁艳勿灰。并且可用适量的相应色相的浅颜色代替一部分白粉，使之保有一定色相，又达到一定明度。另外，景物暗部色彩不要调白粉，这样会克服画面粉气。

火

是指一幅画面色彩普遍纯度过高，用色未经过适当的调配，色彩比较"生"；画面缺乏柔和的中间色，就会给人一种生硬不够柔和滋润，过于强烈鲜艳的感觉。因此克服的办法是：首

先在写生前仔细观察物象，本着色彩的"对比统一"的原则，找准画面统一的色调和对比的色彩。调色时适当多加一些相应的中间灰色和白色，降低其纯度，使色彩不至于火暴生猛。同时多注意表现画面中间色调，加强画面的虚实对比，就不至于"火"了。

第三章
水粉静物写生

〈一〉 水粉静物写生的目的

运用色彩塑造形象是绘画的重要表现手段，色彩是绘画的重要语言。静物写生是学习色彩语言的运用、掌握光色的规律、提高色彩的审美水平和提高色彩造型能力的途径，是重要的基础课。生活中自然中物象与色彩都无比丰富、多姿多彩，面对生活写生是最好的学习方法。由于静物写生可以在室内进行，光线、描写对象、环境相对稳定，便于深入观察研究条件色的规律和色彩造型技法，既可以提高、丰富自己的色彩语汇，又能使基本功和艺术表现能力结合起来。虽然再现不是艺术的全部，但这是绘画艺术造型能力的基础，是培养良好的色彩审美修养和色彩造型能力最基本的训练。

静物画具有很高的艺术欣赏价值，从古至今都有不少佳作带给人们美好的审美享受。水粉或是油画只是工具上的区别，但在色彩造型规律上是一致的。采用水粉是为了方便。这一章是通过探讨学习水粉静物写生的步骤来掌握色彩造型的方法，提高色彩审美的修养，为今后艺术创作打基础。

〈二〉 静物写生的基本要求

一、 构图完美

"构图"是指一幅静物画内实体与空间、形与色的主次关系，为表达作者构思意图而做的总的位置上的安排。

室内静物写生，是经过有目的地选择不同器物、衬布、道具，按一定形态和色调组合，布置在有限空间内并在某种固定光源下的写生作业。只要留心从不同角度去观察选取，都可能找到比较完美的构图。构图完美的基本要求：主题要明确，主体景物要突出；画面视觉要均衡；形象要多样变化、协调统一。

二、 画面大色调准确

"大色调"指的是所画景物在光源色和环境色的影响下，呈现出的条件色的总的色彩倾向。一幅静物画的大色调通常由桌面、背景、桌面上的主要物体等几部分大色块的条件色关系来决定。画时应首先迅速准确地捕捉住这三个色彩的关系所形成的"大色调"。自始至终要牢记这个"大色调"总的色彩倾向。画任何局部色彩都应统一协调在"大色调"之中。

三、 空间层次分明

静物写生，各种物件是摆在有限的较小空间内，如桌面或台面，室内一角或部分地面等。画面器物层次空间较难拉开，因此在写生时画者应加强空间意识，注意拉开远、中、近等不同层次，把摆在平面上的各种物件有意识地概括、归纳为远、中、近的空间透视关系。着色时注意强调空间关系、画面的色彩透视、前后的强弱变化和形的透视大小变化、虚实变化；桌面、地面、背景之间的空间关系等。

四、 主次关系突出

一幅静物画要有画面的视觉中心。在考虑构图时一定要注意安排好主体物的位置，并且利用互相衬托和对比（如虚实、明暗、大小、冷暖、繁简、空间的前后、隐与现等）的手法，使次要物与主要物取得衬托与呼应，在形与色彩、空间方面形成协调统一有机的联系，使主与次关系分明，使画面视觉中心更为显著突出。

五、 造型准确完美

造型准确完美，色与形相结合，重视物象光感、质感、量感的刻画是静物画的重要要求。从衬布的质感纹理到各种器皿物品的色彩、造型相互间的比例关系都是经过事先精心选择安排的。因此我们在写生时要仔细观察，体会其中的美感，以便充分表达这种美的感受。从打轮廓开始，每一步骤都应认真地围绕着体现这一目的而努力，准确地把它们的色彩造型相互间的色彩关系、空间虚实关系画好。还要注意主要物品的光感、质感、量感的刻画，使之成为画面视觉中心和点睛之处。最后使画面一切可视的景物同处于和谐的色彩艺术氛围之中，共同发挥出它们的美感，这才是静物画的魅力所在。

〈三〉 如何摆静物

静物写生一般是在室内摆设。它需要根据画者的绘画水平和不同学习要求来选择摆设的物

品和内容、色调，以及组合的规模。从教学上讲应根据学生的色彩造型基础循序渐进。比如开始练习时须把握各种色彩基调：对比的、协调的；从描绘形象结构单纯的逐渐到复杂的；从组合简单的到组合丰富的、大型的……为了摆好每一组静物一般应注意如下几点：

一、选择好最全面反映该组静物形与色彩之美的光源角度摆静物。

一般可用侧上光，这样物体有受光、背光、侧光、投影面，形象清晰，立体感强，色彩丰富。能满足全面的色彩造型训练。其他光源的方向也有其自身特点，适合能力较强的画者选择。

二、所摆物品器皿要符合生活逻辑。

物以类聚，要有合理的组合关系。比如食品和餐具组合是合理的；食品和鞋袜组合则不合逻辑。

三、物件造型上不要雷同，大小高低，错落摆放，要有变化。（参看色彩静物图例28）

四、衬布的选择，要根据物件器皿的质感和色彩，选择对主体物有一定对比衬托作用，又能和谐统一于整体色彩的衬布。

五、景物布置要有主有次、有聚有散、有视觉中心。（参看色彩静物图例1—3）

六、在色彩明度上要有黑、白、灰层次变化。

七、色调要求既有大的协调又有小的对比，既有区别又和谐统一。

八、如果写生人数多，所摆的静物组合要考虑能适应多角度取景构图的需要。

〈四〉静物写生的方法步骤

一、构图前要全面观察

静物写生时找好构图的角度，选择好视点及其高低位置。同时注意如下几个问题：

1.静物写生，画者视点总是比摆的静物略高，稍成俯视。

视点过高看到的物件易散乱；过低物件容易重叠，都会影响画面构图效果。因此画者在选择视点定位时要仔细地观察、分析，确定取景的角度和距离，以及视点的高低，它是静物写生前重要的第一步。

2.确定主体物在画面的位置。

形成视觉中心的一组主体物，或是一两件从造型到色彩都特别突出的物件的位置在画面构图中安排得恰当与否，直接影响到该画的效果。构图原则是主题突出，但不等于主体物置于画面中心，要避免过于呆板。(参看静物写生构图示意[一]、[二])

静物写生构图示意(一)

图例2

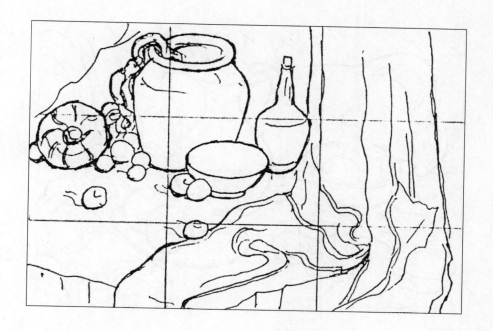

图例2

静物写生构图示意（二）

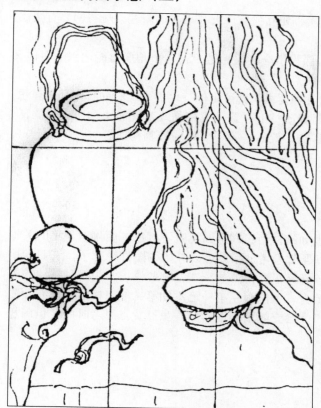

图例3

图例4

　　如找不到构图的理想角度，为了突出主体物，还可运用衬布的色彩衬托、线条的导向、空间的虚实等手段把主体物衬托出来。

　　3.注意物件组合的相互关系。

　　取景构图时，物件之间的组合要有主有次，相互呼应。大与小、远与近、疏与密要有变化。在构图上做到主体突出、画面均衡、多样统一。

　　在色彩上要考虑各色块的大小、冷暖、深浅组合的关系是否在这个角度看能达到既对比又和谐统一的效果。

　　经过全面观察考虑已经满足上述构图的种种要求，就可定位打轮廓了，假如整体都很理想，只是在个别非主要的细节上不够满意，只要挪动一下位置，或稍加改变就能使构图完美的话，则可以变通一下，只要能保存整体的完美真实，就不失为一幅好的静物构图。

二、 动笔之前先立意

　　做任何事之前总要想想怎样做，画画也如此。当我们全面观察了对象，明确对象美的关键在哪里？应突出什么？把构图时应注意的问题都思考过后就可以开始构图打轮廓了，在打轮廓的同时就应思考用什么样的具体方法步骤画好这幅画。哪些该实？哪些该虚？用哪种技法等等要做到心中有数，胸有成竹。这就叫意在笔先，不能画了第一笔不知第二笔怎样画，只有预先全面思考过，才能灵活地主动地把握对象，才会充满信心地作画。虽然费点思考时间，但画起来顺利不反复，也会取得更好的艺术效果。

三、 静物写生的具体方法

一些初学者，作画时很认真地盯着局部的色彩，看一眼对象在画面上画一笔，匆忙紧张地一个个局部依次完成了，然后整幅画也就算画完了。停下来审视全画，觉得很不理想，和原先自己对该静物的感觉不一样。他是非常认真努力画了，为什么画不好？色彩没有总的调子，相互间缺乏对比统一关系，画面散、乱，主次不分。什么原因导致如此结果呢？因为他观察方法和作画方法是局部的，缺乏全面的观察比较，只看到局部的色彩变化，而看不到整体协调的关系。只凭对局部的分散的一些色彩感觉去作画，而这一个局部与另一局部之间、局部与整体之间的色彩关系联系不够。因此整幅画的色彩大关系便把握不住了。对条件色的形成规律缺乏认识，又长期养成局部观察、局部作画的习惯，必然进步很慢。要克服它就要下决心放弃这种局部观察、局部作画的方法。（请参考第一章＜四＞、＜五＞和第二章＜六＞水粉画写生的步骤）

具体地说：

第一步：打好轮廓先不要急于动笔，用本书第一章＜五＞的"条件色的观察方法和表现方法"对写生的对象做全面的分析，结合自己的感觉，找准对象总的色调，明确是一个什么调子，它是由哪几块组成的。看清楚构图中对象的各局部有什么区别，相互间是以什么统一起来达到和谐的。这些一定要记住，如果怕记不住，可用五至十分钟画一两幅确定调子的小速写。帮助自己把握调子，这一步宁可慢一点，多思考一点。（参看色彩静物图例1—6）

第二步：铺大色调，要快速，全面上色。在画面的上、下、左、右大胆地用比较灵活的笔触铺大色块，从静物桌面、背景、大的物件、衬布着手结合大的形体，快速把握住总的色调、总的关系。切忌着眼于小局部，抠小局部小色块。由于第一步已有所分析，心里有数，这一步是能做到快速的。铺大色块不等于平涂色块，而是要用松动灵活的笔触和有冷暖变化的色彩组成各大面的色调，比如画背景，它是静物画中重要色块之一，是衬托桌面各物件的重要空间色块。（有些学生对它却很不重视，往往把前景和主要物件画完之后简单地或草率地添满背景色块算了事，这是不对的。）应该根据前面的主体物有比较地着色，使之起到衬托前景、拉开空间的作用。从左到右、从上到下，特别是接近物件的色彩的浓淡虚实都必须和物件中的体面色彩联系起来画，当前景是暖色调，背景是冷色调这种对比色过强时，就要考虑在对比基础上适当强调统一因素；反之，同类色时要适当强调对比。笔触可互相穿插，背景也可用湿画法与前面物品边缘趁湿衔接，使之既能达到柔和相接又有一定空间虚实的区别。

铺完大色块，整个画面已形成总体的准确色调，而且大的色彩、形体已经基本呈现。有些恰到好处的地方就可以保留不必再画。在这个基础上就可以接着深入刻画了。（参看色彩静物图例9）

第三步：全面刻画，深入作画。

在第二步已经把总体大色调铺好的基础上，进一步对各物件作深入的描写刻画，比如物件的造型更具体化，对体积感、质感、量感、光感作适当的刻画以加强画面色彩的对比和统一关系，使色彩更丰富生动。画面虚实、主次更明确，各局部与整体关系更协调统一。（参看色彩静物图例10）

第四步：调整统一。

经过全面深入刻画，画面总的效果出来后，我们就应该从画面整体效果出发去检查画面。如果存在一些局部性的不够理想和不足，就调整这些地方。一般不要大动，尽量向画面整体效果的完整、完美方向靠拢，使之合理化，更协调统一。

上述是一种全面观察、全面比较、克服局部作画的方法。也叫一慢（全面分析思考）、二

快（铺大调要快）、三深入（照顾全面，深入重点）、四调整（整体协调统一）的画法。

　　另有一种画法：整体——局部——整体画法。也是从整体观察出发，做到能把握全局，胸有成竹后从局部入手，逐一完成。最后再回到整体上统一协调大关系。用这种作画方法必须要有充分把握整体关系的能力和丰富的作画经验，对色彩关系、主次关系、空间关系等方面有准确的把握，否则难以得到完美的整体艺术效果。

〈五〉水粉静物写生课进程

　　水粉画写生是一门色彩基础课，应该要有科学训练的方法和由浅入深、循序渐进的学习进程。因为要经过一定数量的写生实践，才能打下比较扎实的色彩造型基础。根据教学实践，下面我们提供一个系统的循序渐进的学习水粉静物写生的进程，供大家参考。

一、 第一步：画把握大色调的短期作业

　　在同一画室内，同时摆几组不同色调的静物写生作业：要求前后色彩层次简明有对比，物件不要多，大色调明确。几组作业色调要有明显的区别。要求学生用 16 开或 8 开纸，画 5 — 10 幅，每幅完成时间是 20 — 30 分钟。通过全面观察迅速地把握住对象大的色调，把大关系画准即可，不抠细节。连续把几组作业画完。目的是：纠正局部观察和局部作画的不良习惯，培养对色调的敏锐感觉。作业全部完成后，摆在一起检查，看是否达到目的。这种练习还可换角度再画一遍，也可试验性地做加强或减弱画面总体色彩关系的练习。（参看色彩静物图例 1 — 6）

二、 第二步：画较完整的中期作业

　　要求：4 开画纸，4 — 8 课时完成一幅，共 4 幅，分别摆成深、浅、冷、暖四种大色调。中期作业是在短期作业的大色调明确的基础上适当增加摆设的物件，使之主次分明，视觉中心突出。在和谐统一的色调中要有一定的对比关系。作业要求：在把握大色调的基础上较深入地刻画物体的形与色，使之形成既有对比又和谐统一的较完整的画面。（参看色彩静物图例 11 — 16）

　　除了在课堂上的中期作业外，还可以在家庭中用常见的一些静物作为训练的补充，这是在课堂上难得的题材，对于未入学的美术爱好者、初学者来说都能做到，同样能达到色彩训练的目的。（参看色彩静物图例 17 — 25、30、33）

三、 第三步：画较复杂的长期作业

（2 开画幅 4 张，12—16 课时一张）

长期作业要求摆的静物从桌面的衬布到背景的衬布要有变化，从纹理上说有前后变化，可以是多块的组合，从色彩上说既有冷暖对比又协调统一。桌面或台面的物件要有主有次，有大小高低之分，既有组合又有分散，有前后层次，不要零乱无章。在色彩总的组合上有大的基调，有冷暖对比和协调统一。特别是在视觉中心的物件选择上，要有造型优美、色彩丰富、质感较强的较大件器物，能激发起作画者强烈的写生欲望。这 4 幅长期作业，实际上是前两步练习的总结与提高和全面巩固性的加强训练。（参看色彩静物图例 26—29、31、32）

四、 第四步：画全方位静物写生

（画面整开至 4 开不限，画 2—4 幅，共 12—20 课时）

在画室中间，高低错落地摆放一堆与人们生活、劳动有关的，合乎生活逻辑的用具、器皿等作为静物写生的对象。比如农家场院中常见的箩筐、笸箩、耙子、杈子、秫秸、麻袋等或工厂某类车间用的大小工具等，按一般静物的摆放方法，有聚有散布置好，画者可以 360° 任何角度取景，自由地截取和组合画面。目的是发挥画者的主观能动性，主动把握画面的色彩构图，提高作画时的创作意识。

五、 第五步：画室内一角的环境写生

（整开或对开纸 1 幅，12—15 课时）

在画室一角布置一组大型道具，可布置成生活中某些室内场景的一角：如矿工的休息室、医护人员的工作室、某类店铺的一角、戏剧演出化妆室一角等场景；可合理地投射有色的灯光，改变原有只是自然光的室内气氛；也可加人物，但人物不是描绘的重点，仍然以景物为重点，人物仅作衬托环境气氛而安置的。（参考彩照室内一角布置之一、之二）这样创造一个新鲜环境，让学生们在取景、构图、色彩的组合关系上都有一种新感受新思考。环境空间扩大了，光源色复杂了，如何把握总的调子，画出大的空间？表达不同光色关系，总的色彩氛围是这一作业的要求和训练的主要目的。画者必须从大的空间、全局去观察分析、概括，找出地面、墙面和大道具的透视关系，确定画面大的构图骨架。再把大小各种不同的物件道具，按秩序画到画面上。轮廓打好后，应该认真考虑完成如此复杂的画面有什么设想，用什么方法步骤？空间扩大了，景物复杂了，更要注意主次关系，整个画面以实带虚，增加了空间的深广度和画面的节奏感。在着色之前最好在脑子里形成一个画面的雏形，然后从大关系着手，抓住整个色彩氛围，逐步地有层次地完成自己的画面设想。（参看色彩静物图例 31）

六、 第六步：画变调的练习

（8 开画纸，画 8 幅，共 15 学时完成）
摆四组类似短期作业的静物，分别为：
A．对比的调子； B．调和的调子； C．深色调子； D．淡色调子。 用 4—5 学时将这四组静物写生完毕，记住它的光源方向及条件色的规律。同时结合学过的写生色彩规律（即条件

色的规律）知识，再画 4 幅构图、轮廓内容与前 4 幅一样的静物画，但是要变换色调，要合乎条件色的规律。例如第二幅是调和的调子，第二次画时就要画成另外一种色彩倾向的调和调子。其他依此类推。完成之后，检查画面的变调结果，看自己是否掌握了条件色的规律，能否举一反三熟练地运用到专业设计图中。这种变调的练习对于我们主动把握色彩规律，提高个人绘画色彩表现能力，培养色彩想象力和创作力是一种有效的训练。

静物写生除了在课堂上进行外，也可以深入生活中寻找一些可画的写生场景，比如南北方农村中厨房灶台一角、炕上一角、院门内外、磨坊、井台等。这些题材不但有浓厚的生活气息，还有丰富的色彩，可供我们深入作画。尤其对于戏剧、影视美术专业学生熟悉生活是很有好处的。（参看色彩静物图例 33）

至于每一项作业的完成时间，可视学生的能力而酌情安排。相信通过上述几种练习后学生在构图、把握色调、色彩造型能力、色彩修养、创作意识、水粉技巧等方面均会全面提高。

第四章
水粉风景写生

〈一〉打好基础，渐进学习水粉风景写生

　　学习了水粉静物写生之后，对写生色彩、造型、水粉画技法有所掌握后，就可以深入生活到户外广阔的天地中学习风景写生。面对大千世界丰富多彩的风光景物：高山、大海、河流湖泊、城镇民居、田园风光……以及大自然的阴、晴、雨、雪，春、夏、秋、冬的四时景色，丰富多彩的风土人情，写生的题材可谓取之不尽，这是体验生活，学习外光色彩最好的"课堂"。是戏剧、影视美术专业及有关艺术专业的一门重要的必修基础课。它是为今后专业创造各种场景气氛和设计环境，及风景画的创作的最好的基础训练。

　　从室内写生骤然转到生活中面对自然去进行风景写生，一时会觉得视野太宽，景物太复杂，外光变化又太快，难以捕捉，画什么？怎么画？即使对风景写生有过一些接触的学生也会提出如何在原有基础上更快地提高等等问题。我们从长期风景画教学中认识到在进行水粉风景写生的同时应注重单色风景速写的练习。因为它是风景写生重要的造型基础之一。多画单色风景速写（铅笔、钢笔、炭笔均可）是提高色彩风景写生的有效辅助手段。它可以：

　　▲　简练扼要、迅速地把握瞬息变化的景物、现象，记录当时的感受和为风景画写生或创作收集素材；

　　▲　培养敏锐的观察、分析能力和形象的记忆力、想象力与创作力；

　　▲　训练概括扼要地掌握形象结构和捕捉景象、情调、气氛特征的能力；

　　▲　提高取景构图组织画面、把握重点的能力。

　　这种种能力都是风景画所需要的基本功，加上有熟练的水粉画技巧和对外光色彩规律的认识，画好色彩风景画应该是不难的。

　　为了掌握外光色彩变化规律和风景写生的技巧，我们可以通过科学的由易到难、由浅入深的学习程序，更快地提高色彩风景写生的水平。

关于风景速写及构图等方面更多的知识请参阅笔者的《风景画写生基础和速写》（中国建筑工业出版社 1992 年出版）一书。

〈二〉风景写生的取景、构图

一、关于选景

艺术院校深入生活进行写生教学，所选的环境特点应符合学生不同学习阶段的学习目的和要求。应当首先选择适合解决风景画中天、地、物三大空间关系的大色调和不同季节、不同时段（早、午、晚）的色彩与色调等问题的环境。然后再逐步选取较丰富多变的风景。如果大的空间、大的色调、总的色彩氛围抓不住，一味对复杂的局部、"丰富多彩"的细节感兴趣，抠出来的画面只能是不协调的景物的堆砌。反而欲速则不达。因此学习写生时循序渐进的选景程序和作画步骤是很重要的。

第一步，以天、地、物三大色彩关系明确的空间层次分明、开阔的景色为主。例如：田野、农村、草原、海滨、有开阔的空间的环境等。大量画不同季节、不同时刻、不同气象（风、雨、雾、雪等）的色彩速写性小画。目的是迅速抓住不同的大色调和环境气氛。并通过训练来提高抓大关系的观察能力和表达能力。（参看黑白速写图例 1 — 6）

黑白速写图例

以大色调，天、地、物为主的取景示意图（取景方法步骤之一）

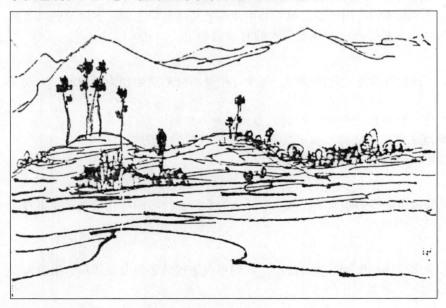

图例 1

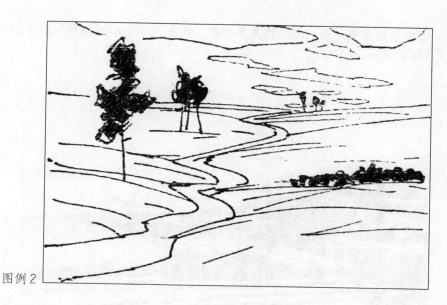

图例 2

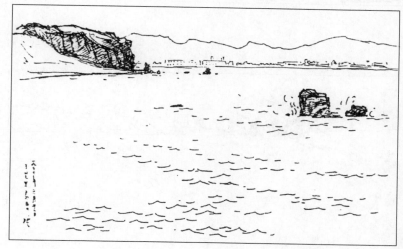

图例 3

图例 4

以中远景为主，天、地、物关系明确，有大空间的小幅速写写生示意图
（取景方法步骤之一）

图例5

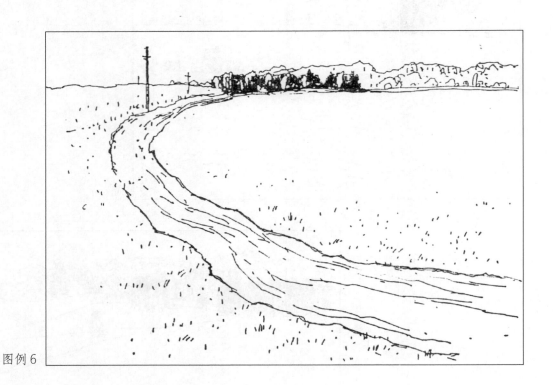

图例6

　　第二步，画以前、中、远的物象为主。选景除了天、地、物三大空间关系明确外，还要有前、中、远三个基础层次的物象，构图要灵活多变，画幅比例要随着选景的不同，有所选择，大小不限。（参看黑白速写图例7—10）

以前、中、远的物象为主的取景示意图（取景方法步骤之二）

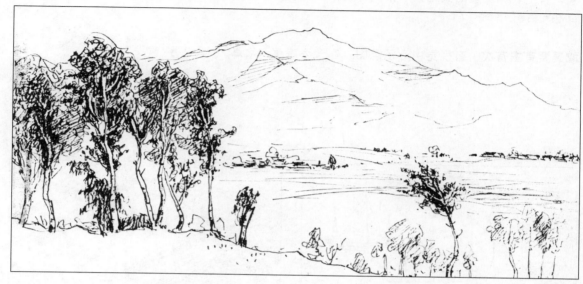

图例 7

图例 8

图例 9

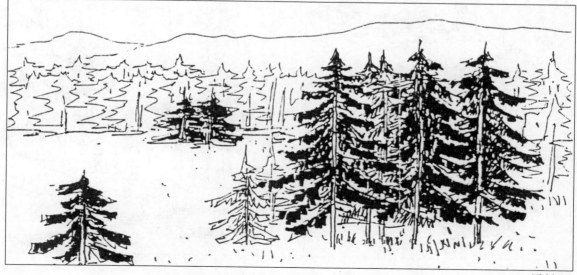

图例 10

　　第三步，选景要有视觉中心。除了一、二两步应有的物象之外，还要有画面的视觉中心形象，有主要和次要的景物，取景内容要丰富，色彩既对比又和谐，构图尽可能完美。（参看黑白速写图例11—17）

取景要有主有次、有视觉中心示意图（取景方法步骤之三）

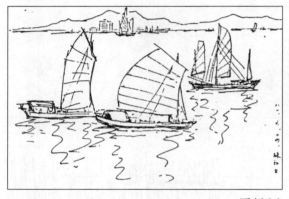

图例11

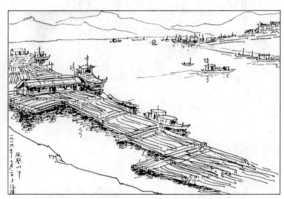

图例12

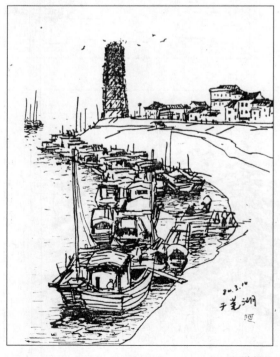

图例13

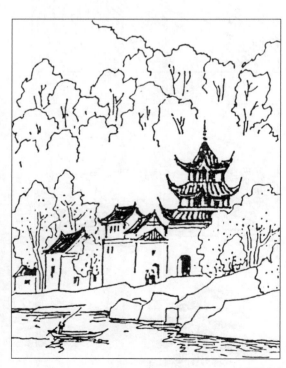

图例14

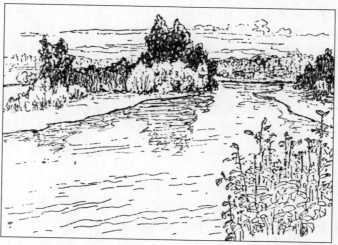

图例 15

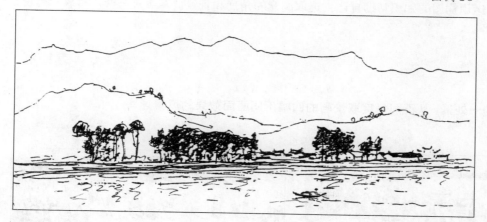

图例 16

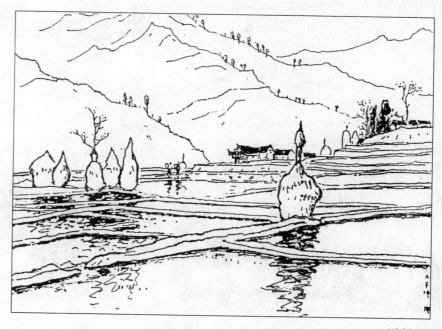

图例 17

假如深入生活进行风景写生学习的时间有一个月左右，上述那三步有目的要求的写生取景顺序可以按步骤进行，但也要根据每位画者的基础水平而灵活穿插进行。关键是第一步如果解决不好，最好不要马上进行第二、三步。按各步骤要求一步步打好基础反而能更顺利、更快地取得进展。

写生之前，我们往往会被景色的某些方面所吸引，产生要表现它的强烈愿望。那些吸引你的美的因素正是你选定此景的"闪光点"和感人之处，为了抓住它，就要考虑从哪个角度去取景构图更有利了。

对待同一景象，以什么形象作为主体？哪儿是主，哪儿是次，主体安排在画面的前景区还是中景区？其他景物怎样配合，安排在什么位置？都和取景的视角有密切关系。画者可以围绕景物从各个角度框取景物，也可从低、中、高的诸多视点框取景物，还可用近、中、远等诸多不同视距来选取景物。由于视角、视点和视距的不同，会取得不同效果的画面，画者可通过实践加以比较，并运用构图的知识帮助自己去选取满意的角度和景致。(参看同一景不同取景构图，黑白速写图例18)

大兴安岭地区的一处景，从不同角度取景画的四幅不同画面效果的风景速写

图例18

同一景由于取景框的比例不同，框取的构图不同，是可以得出许多不同的画面效果的
（参看同一景不同的框取角度产生不同效果的图，黑白速写图例19—22）

图例19

这是山东龙须岛某渔港，用不同的框取角度，所得的画面效果是不一样的

图例20　　　　　　　　　　　图例21

图例22

同一景四个不同方向取景示意图（参看同一景不同的视点变化、高低、远近等，黑白速写图例23、24）

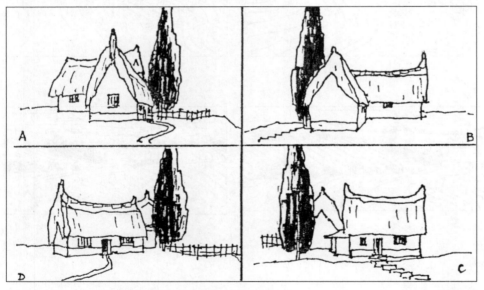

图例23

同是一条林阴道，一幅强调杨树林的高大，有意压低地平线，另一幅把地平线有意提高来突出林阴道

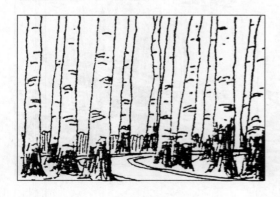

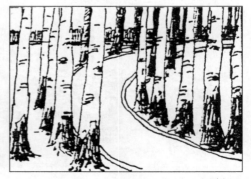

图例24

二、关于构图

绘画是视觉艺术，一幅好的绘画作品，除了它的内容、主题、色彩起作用外，构图的新颖巧妙首先吸引着观众，构图的好坏直接影响画者的绘画情绪和这幅画的艺术效果。

构图又称"布局"、"经营位置"。画者根据客观景物产生的感受和表现景物的主观目的、愿望，把景物按一定关系安排到画面上来。使之恰当地处于最佳的空间位置，让景物的主与次、实体与空间、形与色等形成最恰当的关系，发挥出它们的形式美感，以传达出景物之美和画者的意图与感受。

构图没有一定之规，只能根据不同的景物，不同的感受，不同的作画意图、构思，而采取不同的构图形式。绘画构图没有固定的方法，但是它有一般的法则和技巧，对于静物、风景、人物画都是适宜的。

1．构图的一般法则

（1）主体景物要突出，主题要明确 —— 一幅画表现的是什么内容、哪些景物为主，一定要使人一目了然，主次分明。

（2）画面要均衡 —— 画面物象的大小，位置，色块的轻重、明暗、强弱，在视觉上的轻重感要均衡。

（3）多样变化，协调统一 —— 画面形象富于变化，对比生动，构图要有新意，不一般，不要千篇一律，但要做到整体协调统一。

2．如何突出主体

（1）主体景物处于画面的前景和视觉中心位置最容易突出。但中心位置不等于是画面的对角线的交点，因为太正中了显得呆板无变化，通常是，把画面等分为井字形或艹字的形式，把主体景物放在线条交点附近，这些位置是人们的视觉中心范围之内，既显著又不呆板。这是前

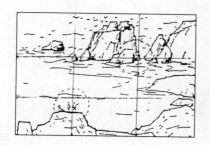 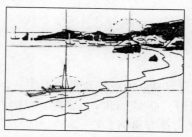

构图法之一

图例25

构图法之二

主体景物可在交点左或右

图例26

构图法之三

主体景物可在交点上或下

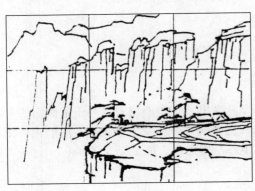
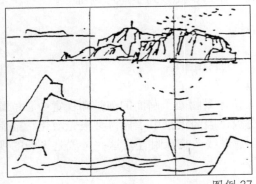

图例27

　　人的经验总结，是比较稳妥而且容易取得较好效果的办法。（参看黑白速写图例25—27）

　　（2）利用景物的大小、明暗、虚实、动静、繁简、粗细、刚柔、轻重等的对比，衬托主体景物，也能使之突出。（参看黑白速写图例28—31）

突出主体物方法之一

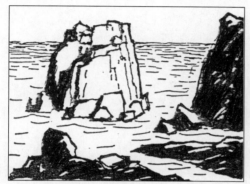

图例28

明暗、黑白、体面对比相互衬托

图例29

同一景，两种取景构图效果，一幅强调地面深远空间，把群山推远，一幅强调群山

突出主体物方法之二

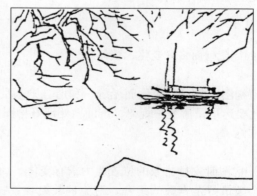

利用景物的线条方向导向主体物使它突出

图例30

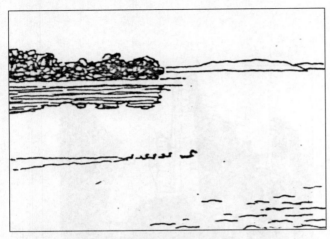

动中有静、静中有动，两种构图手法

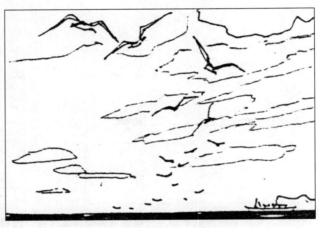

图例31

3．如何使画面均衡

均衡不是指量的平均，数的相等，形与色的相同，位置上的对称；而是指视觉上的平衡与和谐。普遍常用的方法是利用景物和色彩的相互呼应求得均衡，利用明暗、虚实的变化，动与静的对比方法来取得画面均衡感。

4．如何使画面多样变化，整体统一

画面构图形象只有变化而无统一和谐，则杂乱无章；只有统一，而无变化，则呆板缺乏生气。因此要运用矛盾统一规律，辩证地处理好构图与形象，方能求得既变化又统一和谐的效果，一般应注意：

（1）构图时安排物象的位置要力求有变化，比如可以采用不等边三角形的构图形式。景物的组合个数最好是奇数的组合，避免偶数组合；物象之间色彩、位置要有呼应等等。（参看黑白速写图例32）

三角形的构图骨架示意图

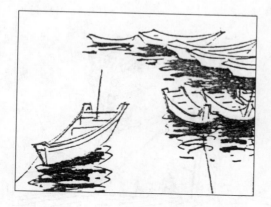

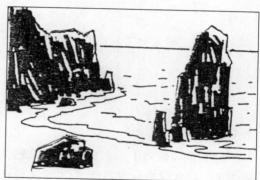

图例32

（2）画面形象分割出来的平面空间、块面形状、大小不要雷同，要有变化。（参看黑白速写图例33）

画面平面分割示意图

图例 33

（3）同一幅画中，形象的动势、光源、色调、作画表现形式方法都要统一。要在统一中寻求变化，在变化中寻求和谐。（参看黑白速写图例34—42及第一阶段画大关系图例）

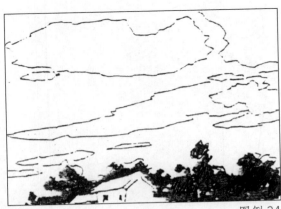

图例 34

图例 35

图例 36

图例 37

图例 38

图例 39

天地分界线高低安排及变化

图例 40

天地分界线两种选择两种构图效果　　　　　　　　　图例 41

以天、地为主景的两幅特殊构图　　　　　　　　　　图例 42

5.怎样确定地平线的位置

地平线在画面上的高低在构图中很重要，它不完全是个构图形式问题，而是与表现的内容有关。应根据内容和要表达什么样的主题而决定它在画面上的位置。

（1）地平线高，画面大部分是地面，宜表现地面诸多物象。（参考黑白速写图例43）

一幅画面把地平线提高，有目的地强调田垄，另一幅画面把地平线压低以突出天空　　　　　图例 43

（2）地平线低，画面大部分是天空，宜表现高峻之物象。（参看黑白速写图例34—43）

（3）地平线居中，把画面分成两等份，天地各半。呆板，构图时忌用。

（4）地平线在画外，形成两种情况：
A．地平线在画外下方，整个画面是天空，宜表现天空和高峻之物，轮廓突出。
B．地平线在画外上方，整个画面是地面，宜表现地面上的河流、道路、建筑群等等。（参看黑白速写图例34—39）

（5）一般的情况，地平线都安排在画面上方或下方三分之一左右的地方。（参看黑白速写图例43）

（6）天地分界线虽然不一定等同地平线、视平线，但它在画面上很重要。天地分界线上的物体非常突出，我们可以利用它突出某些形象，创造美感或突出主题，但它在画面上的高低、线条的变化都应注意推敲。（参看黑白速写图例40—42）

以上只是风景构图中最基本的常识和方法，构图的方法还有许多，这里不详述，如需进一步探讨，可参考笔者另一著作《风景画写生基础和速写》（中国建筑工业出版社1992年出版）或其他构图技巧的书籍。

总之构图除符合一般法则外，最好要新颖、巧妙，不要呆板毫无变化。

〈三〉如何画风景写生

在我们进行风景写生之前，首先还应了解风景写生的大关系。

一、什么是风景画的"大关系"

在色彩风景写生中所指的大关系，首先是指天、地、物三者色彩形象之间的对比统一、相互依存的关系。

1．天——我们肉眼所看到的大气层，就是画家所指的"天"，天的色彩是复杂多变的，由于每日每时地球的自转和太阳光照的角度不同以及大气层中的气流云层的变化，而形成早、午、晚及阴、晴、雨、雪的种种现象和不同的色彩、气氛。天和地所形成的空间关系，在我们肉眼的感觉中，天以一个圆弧形的状态覆盖在大地上，我们绘画所要把握的就是这个圆弧形的天空的上下左右的色彩变化和云层雨雪等的大、小、远、近的透视变化。

2．地—— 是指地球表面的土地、田野、湖、海、江、山等。地球是球状体，表面虽有山川起伏，但总体是圆球形的，人的视野所看到的是极有限的局部，而在我们画面中要表现的更是局部中的局部。我们所要研究的是某一局部中的形态和色彩变化。而在画面中表现的是从近到远、从左到右形的高低与色彩的冷暖、强弱等的变化。地面的固有色直接受光源的影响。晴天的阳光，阴天的天光，特别是水面的色彩直接受天光影响等等，这些都是画"地"时所涉及的范围。

3．物—— 是指地面上树木、房屋、山脉等等物体。景物的层次极为丰富，形象变化复杂，但它们往往是画面的中心形象。在写生中必须善于把景物概括为若干个空间层次，比如前、中、远三个大的空间层次。素描是用明暗、虚实、大小透视变形来表达层次的，而色彩写生画，除了有形的透视变化外，还有色彩的透视变化，主要是以色度、纯度和色性的冷暖变化来表达空间层次。（参看第一章〈四〉色彩的空间变化规律）

二、把握风景画大关系的重要性

在室外进行风景写生，光色变化、光影变化都很快，必须及时捕捉住同一时空的景物的色彩关系才能画好这幅画。因此要求画者必须首先把握住主要的空间层次色彩关系，才能抓住当时画面景物总体色彩的关系。因为天、地、物三方面的色彩关系，以及前、中、远景物的三个基本层次的相互色彩关系、虚实关系都是画面同一时空最主要的最重要的"关系"。只有画准了才能掌握画面的基调和准确的空间关系。在这个基础上，局部的细节色彩才能进一步画准画好。如果总体色彩的大关系不准确就去刻画局部细节，这只能是越画越偏离对象的当时的光色形态，这幅画是不可能画好的。

三、画大关系的具体方法、要求

我们想把握住景物的大关系，就要树立整体统一的理念和培养概括的能力。观察方法、思维方法，都必须概括地着眼于抓大的空间、色彩、情调总体方面的形态，而不能眼睛盯着小的具体的细节。比如代表风景画大关系的天、地、物的三大空间中，以"物"（竖立于地面的诸多物体）来说，层次多得很，并且在视野之内，可能有些不美的不宜入画的景物形象或局部不协调色块，写生时就要把它们排除画外，或概括处之，并且把无数的空间层次，概括为前、中、远最基本的几大层次，在观察这天、地、物，前、中、远这几个空间时，不看它们的细节，只

比较当时同一空间的色彩关系如色度（深浅层次）、色性（冷暖）、色相（何种颜色与倾向）、纯度方面的区别与相互间和谐的关系。再把观察到的相互间的色彩关系，画到相应的画面上来，这就是风景写生看大关系、画大关系的方法。这种概括、提炼绝不等于简单化，而是概括了物象的本质，而且前面已经提过，景物的色彩极为丰富复杂，必须概括，并按一定的比例关系归纳到一个画面范围内。颜料只能表现这种相对的关系。不概括、见什么画什么，画面只会杂乱无章。画面主次不分，层次不分明，势必纷乱零碎，缺乏统一和谐感，这就必然反映不出景物的本质来。

四、光色变化与风景写生

1.室内和室外写生的不同

室内静物写生练习较之室外风景写生，光源稳定，物象又经过一定的挑选和组合，在色调上和构图上已是经过一次艺术的提炼和概括了，因此写生时就容易把握构图和色调。而且由于室内光线变化不大，有利于较长时间琢磨刻画，这对初学者练习色彩是很有利的，也是为室外风景写生做必要的一种预备性练习。

室外风景写生，一般景物的光色变化很快。每时每刻光色和光线投射的角度都在变化。而一切物象的色彩又都受着光源色的影响而变化。迅速地捕捉住同一时空景物的光色、形态是风景写生的任务。面对纷繁的景物，就十分需要画者具备取景、构图、提炼、概括的知识和能力去组织好画面，把握住色调。下面先谈谈室外的光色规律。

2.室外光色变化规律

通过风景写生，我们观察认识到同一景物从早到晚所反映出来的色彩都是不同的，例如印象派色彩大师莫奈，在不同时刻画了卢昂大教堂多幅色彩写生画。把这些画排列在一起，就可以看出连续的不同时刻的色调变化。我们稍为留意都能觉察出，同是晴天，早晨与傍晚的阳光虽然都呈暖黄色，但是早晨的阳光和傍晚的还是有很大的区别的。早晨的相对偏冷，较清新透明；傍晚偏暖，苍茫而浑浊。

中午阳光强，近似白色光，投射角度也渐进垂直了。景物的顶部受光，亮部往往呈现几乎近似白色的强光色，而暗部受到地面和周围环境物的较强反光的影响，往往暗部并不很暗，而且比亮部还要暖。如果概念化地认为，受光部都是暖的，暗部都是冷的，把影子和暗部都画得很暗，不透明，色感很弱，势必画不出强烈阳光的感觉。（参看《村道》色彩风景图例47、48）

阴天，景物受光面和背光面没有明显的区别，天空多云呈淡灰色，景物大多呈现固有色，

物象笼罩在天光淡灰色的调子之中。

雨天，天空较之阴天更灰些，因受下雨的影响，景物的纵深空间形象模糊，稍远则迷蒙不清。景物的水平面和地面都反射天光色，由于雨水淋湿，往往如镜子一样反射着闪烁的天光。地面出现景物倒影，形成画面中较强的色度反差。

月夜，景物受光面表现为冷色，暗部相对受光部暖且暗。景物在天空与地面的交界处稍为分明，景物之间界限不甚分明，整个环境神秘而深沉。画月夜景色，常常靠记忆来把握住受光面和背光面的色彩关系和总的色调。

下雪天只见天空灰蒙蒙，地面和景物顶部的积雪一般是最亮的，重要的是判断出它们的冷暖关系。景物的垂直面在固有色的基础上罩上一层雪地的反光，色彩显得洁净明快。雪霁时，天空晴朗，呈浅暖灰色调或淡蓝色，近处的雪地和房顶、树上的积雪仍是画面最亮的色块。如果日出，雪的受光面呈带淡玫瑰红色味儿的暖白色；背光面则较受光面冷且暗些，呈淡蓝紫色，有时还带点绿色味儿。

以上谈的是风景写生中如何观察光色变化的一般知识和基本规律。但自然的光色变化是复杂多变的，画者只能在写生的实践中，不断地观察、分析，才能更好地掌握它的规律，以便更好地表现它。风景写生就是要面对自然把同一时间、同一空间的景物的光色、形态关系，通过取景、构图用色彩画技巧表现出来。

五、 水粉风景写生的作画步骤

水粉画的特性、作画步骤在第二章内已经详细论述了，这里只是略谈风景写生中如何进行上色的先后程序及方法，供画者参考。

水粉画，由于颜色覆盖力强，干得快，必要时可作一定的覆盖、修改，因此作画步骤程序没有水彩和油画那么严格。画者可以根据景物的要求，设计该幅画的作画步骤。也可根据自己的习惯（成功的经验）来作画。

按照水粉颜料的性能，以及一般人成功的比较顺利的作画方法，一般的风景写生的步骤是：先远后近，先大后小，先浓后淡，先暗后亮，先虚后实。

先趁水和笔都干净时，用湿画法把天空画好，接着把远山远树衔接上，这样能柔和地晕接过来，然后再画地面。先注意到地面的透视远近的色彩关系，从大面的色彩中，画出透视变化。在景物的层次上，先画远景，再画中景，然后画近景。在塑造形体方面，先画暗部的色彩，然后画中间过渡面，再画亮部。暗部色彩最好要一次画够，不加白粉，要求色彩倾向明确，效果透明，即使面积扩大一点也没关系，因为亮色可以被覆盖。当天、地、物总体色彩关系都画好

了，再进入局部的深入刻画。也就是按照先大后小（先整体后局部），用先暗（暗部要柔和薄透）后亮（亮部实、厚）的步骤，把整个画面的空间、形体大的层次画好，最后调整主次关系，突出视觉中心，使主次分明、和谐统一。

〈四〉学习风景写生的三个阶段

风景写生分三个阶段学习的目的：

风景写生画是要在较短时间内把同一时空光色的自然景色，画到画面上，这是很不容易的。因为光影色彩变化极快，绘画速度跟不上变化，如果不懂光色变化规律，没有概括能力，没有正确的观察方法和表现方法，缺乏熟练的作画技巧和造型能力是很难办到的。它不同于室内写生作画，室内光色变化相对比较稳定，时间相对也能主动掌握。

根据我们多年的教学实践认为，要想从根本上掌握画风景画的要领，较快地准确地把握变化万千的物象光色变化规律，仅学会作画的方法步骤和风景画常见的个体景物画法是解决不了问题的。还是应先了解自然的光色变化规律、把握风景画的画面大关系，然后才谈得上全面刻画和深入提高地完成一幅完美的风景画。因此有步骤地完成学习任务，逐步掌握风景写生的要领，要比连画面大关系都没能画准而只是"认认真真"地去抠局部细节更快入门，进展得更快。我们主张学习风景写生分成三个学习阶段：

第一阶段：画好大关系；
第二阶段：全面作画；
第三阶段：深入提高。

三个阶段不是绝对孤立，而是相互联系的，前一阶段为后一阶段打基础，按顺序逐步掌握风景写生的观察方法，全面掌握和提高风景画写生的能力和艺术技巧。

一、第一阶段：画好大关系

取景要简明，大量画各种不同调子、气氛的速写性写生。具体要求如下：

1．抓大色调。画天、地、物大关系和前、中、远三个层次清楚的并以中远景为主的小景。

2．画各种早、午、晚、阴、晴、雨、雪等色彩气氛变化快的不同时空的景色。

3．构图要灵活。建议不受纸的比例约束，完全根据景物的特点进行选裁，画幅32开到16开为宜。

4．整体观察抓大感觉，互相比较抓色彩大关系，大胆明确肯定地着色，铺大色调，不含糊，不拖泥带水，要求笔触简练。

5．作画时间短、快。要求一幅写生画不得超过半个小时，少则十多分钟即可，画者作画时要有一种紧迫感，目的是迅速地抓住当时天、地、物之间的色彩关系；"画到哪算哪"是抓不住当时同一时空色彩关系的。（参看色彩风景图例34—38）

二、 第二阶段：全面作画

1．全面作画的要求

第二阶段作画在构图、色彩调子、画面形象、主次关系、空间关系等各方面都要全面完整地刻画。

画大关系是风景画写生很重要的第一步，如果解决得好，进入第二阶段就较容易解决。

（1）构图完整
取景要有选择，画面有中心，有主次，构图做到均衡、多样、统一。

（2）色调明确
铺大调时充满激情，一气呵成。要明确总的调子，色彩组合既有对比又协调统一。

（3）要全面地描写塑造
景物的形象、空间、动势、画面的氛围要全面地逐步地描写塑造出来。

（4）画面协调
从画面整体效果要求出发，调整好形和色，强调主要的细部，适当减弱或概括次要的部分，使画面主次分明、完美统一。

（5）作画时间的要求
作画时间不超过三小时，一次性完成，写生画幅大小4开或8开即可。

2.全面作画的方法步骤

考虑好构图，打了轮廓起了稿，下一步就是如何着色了，用色彩塑造形体空间概括起来有两种作画方法：

（1）整体着眼，局部着手，再回到整体 —— 即从同一时空的整体景象、光色印象、感人气氛等出发，一局部一局部地完成形象空间的描绘，最后使它们统一在整体的效果中。（参看色彩风景图例39）

（2）整体着眼，全面着手，逐步完成 —— 也就是胸中已有整体的印象和设想，继而全面地在画面各处同时铺色，逐步逐层地越画越完善，以达到设想的整体效果。（参看色彩风景图例40）

这两种作画方法都是可行的，都要求从整体出发去观察去表现，最后要达到完美统一的画面效果。

不过，第一种画法没有一定写生基础的人是难以做到整体统一完美的效果的。因为初学者往往只是从局部观察、局部入手，逐个局部去完成，就难以捕捉住同一时空瞬息变化的光色，这样必然难以达到整体统一的效果。

第二种方法是从整体关系出发，全面地互相比较着进行铺色刻画。能有效地培养整体观察、比较的作画习惯；能达到克服局部观察、局部作画的坏习惯的目的。全面地铺色调，要求每画一笔都要考虑它与整体协调，经过逐步地全方位地塑造，最后达到画面各部分一起完善，统一和谐。

为了使学画者更快地掌握全面作画的方法和步骤，下面详细地叙述如何进行全面作画：

分三个作画步骤：

第一步：构思、构图、立意。
第二步：铺大调。
第三步：全面塑造景物、刻画细部、调整画面。

三个作画步骤的要求，概括起来为："一慢"、"二快"、"三慢"。

第一步所谓"一慢"是指在写生开始时要多观察，把自己的感受，特别是当时同一时空景象的光色、气氛、感人的第一印象加深，并进行理解分析，形成脑海中的完整形象。仔细推敲构图，考虑如何把握住调子，分清主次，总之，应该相对地多费点时间在铺大调之前思考得周到一点。（在以往的许多学生中，不愿意多花一点时间去思考，去推敲构图，只凭一时激情，一坐下来就起轮廓，寥寥数笔就开始着色。从一个局部画到另一个局部，画到哪算到哪。无计划

无目的,以致画一幅小画面来回修改,光色关系变化了,抓不住主次,也抓不住当时同一时空总的色调,欲速则不达。因此我们建议大家放慢一点,先要想想怎样画。)这个"一慢"的"慢",是相对而言,先慢动手,先要动脑,画前做个统筹安排,构思、立意要预先明确,然后再动笔去体现自己的构思。

第二步要快,这个"二快"是指有了立意,打好轮廓之后铺大调阶段要相对地快一些,力求用最快的速度把当时的光色大关系抓住。这就是我们第一阶段下的功夫的具体体现了。如果在抓色彩的大关系那阶段你已画过几十幅不同色调气氛的小画,那么,第二阶段在铺大调时就得心应手了。必须指出铺大色调时虽然和第一阶段一样从大关系着眼,大胆地画,但是有所不同的是:第一阶段是很小的画幅,几笔就可以铺满画面,而第二阶段画幅加大了,不可能几笔一涂铺满了就算了事。所谓"二快"的目的要求就是迅速抓准当时同一时空的大调子,画出天、地、物三者的色彩大关系。在观察分析大关系的同时要看到大面中的色彩变化。铺大色块时不能过于简单,要考虑到色调局部的变化。当时同一时空的光色关系呈现的总的调子,大的形体大的色块的强弱、虚实、冷暖倾向等方面都力求一次性画准。这是风景写生非常重要的一步。要根据形体灵活地使用笔触,要充满信心和激情地放开胆量去画色彩,画自己的感觉、第一印象。因为第一印象是画者最初的强烈感受,它将成为你的画面最感人之处。

第三步相对地要"慢",这个"慢"是指铺完了大调,大的空间有了,画面的调子形成了,但画面的具体形象还需要全面塑造。主体上不够突出,画面某些地方还欠完善,这就要冷静下来,进一步全面刻画,加工调整。这一步包含着三方面工作:一是全面具体刻画;二是加强主要形象描写;三是调整画面各种关系。

非速写性风景写生形象要画得具体、深入、精彩、生动,次要的景物则要概括、放松。画面要有节奏,有紧有松、有实有虚。因此要适当加强主要部分的细节描绘,但风景画最终要给人一种整体感人的艺术感染力。

调整画面是写生最后整理阶段,它关系着整体画面完美与否,能否感人。因此必须要留有一定时间,冷静地去审视画面,从整体大关系出发,一看总色调,二看大空间,三看画面中心是否形成是否突出,四看主体形象的色与形,细部画得是否恰如其分,如有不当之处应进行调整,以求达到整体艺术上的完美统一。

调整画面关系是色彩写生练习中的最后一步,也是重要的一步,有些学生往往把作画这三个步骤变成"一快、二慢、三草率":没有细致考虑构图立意,脑中没形成整个画面,慢慢腾腾地局部观察,局部拼凑完成,最后时间过去了,景色关系全变了,来不及,也无从整理画面,于是草率完事,导至作画失败。这是应该吸取教训的。(第二阶段全面作画参看色彩风景图例42—46)

三、第三阶段:深入提高

　　深入提高的写生阶段，不仅指某一幅写生画如何深入刻画，还指在这一阶段应该有目的地有选择地进行更高要求的写生训练。例如对某些特殊场景气氛做一些尝试；在写生技法上做一些探索；在画面的艺术处理上做一些新的突破等等，更主要的是要思考如何才能画好一幅有情调意境的风景写生画。

　　经过前两个阶段的写生练习，客观地反映景色的能力已经掌握。到这一阶段，除了巩固已得的成绩外，更主要的是要从客观的描写对象中逐步加强自己的主观意识，主动把握画面形态与情调，以表达个人感受，增加艺术感染力。为此，可以从以下几方面着手：

　　1.有目的地选择场景深入写生，探索研究，自觉地总结规律和经验。比如：

　　（1）在同一景中，选择每日光线较稳定的同一时间，进行多次完成的较深入的写生。

　　（2）在同一景中，选择不同时间、气氛，进行两幅以上的写生练习，分别画出它们不同的调子和气氛来。（第三阶段深入提高参看色彩风景图例47—49）

　　（3）在同一景中，用不同的构图形式，不同的色彩组合，作2至3幅写生练习。（参看色彩风景图例50、51）

　　（4）选择复杂的大场面，如群山、大海或城乡一角进行深入的写生，提高对大空间大场面的表现能力。

　　（5）选择景物局部形象或空间，如门口、墙角、街道一角、小巷……进行特写性的写生，训练深入表达质感、光感的能力。（参看色彩风景图例49）

　　以上只是列举在生活中、自然界中常见的一些场景，当然还有许许多多丰富多彩的景色可供深入描写，目的是通过不同的时空、不同的景色，有目的地进行深入刻画、探索，提高我们的观察能力、审美水平和表现技巧，总结风景写生的经验和规律。

　　2.选择特殊气氛的时空进行写生，创造更高的意境。

　　风景画最高的艺术境界是透过画面艺术形象表达出来的情势意境能感动观众，在于情景交融的高度感染力。我们学习写生锻炼这方面能力也是艺术基础之一。为此我们到这一学习阶段可选择比如东海日出，西山夕照，山村早晨，风雨欲来的原野，傍晚的渔村，惊涛拍岸等一些瞬间即逝的景色，有情调、有意境，色彩气氛特殊，画起来更能激发我们的诗情画意，提高我们对风景写生的兴趣。画这类变化快的动态景色，更需要观察力敏锐，形象色彩关系记忆力强，

并且平时对自然变化规律有一定的认识，写生时能做出一些合理的推断。还要有一定熟练程度的表达技巧。为了能达到这种写生高度，必须有意识地训练自己，并养成经常注意大自然中特殊气氛情调的变化规律的习惯。用画家的眼光去分析变化中景物的色彩关系。观察、分析和记忆的能力提高了，总结出不同时空、不同气氛情调的表现规律，以使在风景写生或风景画创作时，能更主动地借景抒情，创造更高的意境。（参看色彩风景图例53—55）

3.风景写生深入提高应注意的问题。

深入提高的目的是提高画面的艺术感染力，强调深入不等于把景物的细枝末节全都抠到，而是要主要部分重点刻画，避免平均对待。深入刻画到什么程度，要看该画的整体效果而定，目的是使画面的色彩关系更准确，使整体的感染力更强，而不是愈深入愈使物象的棱角磨光，特点磨没。我们每画一块色彩，均应与邻近多块色彩连在一起考虑，注意它们之间的对比，又不要脱离总体关系，更不要一想到要和谐便降低了颜色的对比度，以致丧失了色彩的魅力和影响了画面的大关系。另一方面要防止愈画愈喧宾夺主，出现"滑"、"腻"、"死"、"碎"、"乱"的不良效果。

总之，这个阶段作画，铺大调时要大笔挥挥，情绪饱满，深入刻画时要笔精意到，尽情尽致，最后调整时要小心谨慎，仔细收拾，不要大涂大改，注意提高和保留当初的感人之处，加强画面感染力，修改时注意笔触和色彩的衔接。整个画面力求轻松自然，气韵贯通，一气呵成。

总结

以上是谈风景画写生训练中分三个学习阶段的具体学习方法步骤。每一阶段有相对独立的侧重的目的、要求。但是三个阶段又是相互联系的，第一阶段画大关系，抓住瞬间的色彩、气氛、情调，锻练了整体观察和迅速把握整体的本领，这是很必要的第一步。这一阶段练习的目的是为写生的第二和第三阶段的深入提高打基础。

第二阶段全面作画主要是提高风景写生的全面造型能力。写生的基本功提高了，到第三阶段无论是更难表达的景物，更复杂多变的景色、气氛、情调，都比较容易解决了。

这三个学习步骤，实际上又是一幅写生画（包括静物写生）的作画步骤，即是抓大关系，全面刻画，调整统一协调再提高的作画程序。由于自然景色复杂多变，初学时不容易抓住色彩关系，画时有一定困难。为了避免一般人局部观察、局部入手的不科学的观察方法和作画方法，为了更科学地循序渐进，掌握要领，解决根本问题，把一幅写生画作画的三个步骤，分为三个阶段来学习掌握，这就变得容易操作，而且学得扎实。教学中常见这种情况，学生到一新环境，

开始都被景色所感染，都想尽快地画出几幅完美的好作品来。常因写生经验不足，开始总会手跟不上心，失败多了常会影响情绪和信心。怎么办呢？在教学研究中总结出的风景写生分三个步骤学习是科学的、有效的方法，建议大家不妨试试。

如果能集中半个月到一个月，甚至更长一些时间，深入生活，亲近自然，从早到晚集中精力进行风景写生，那么你可按照三个阶段的不同要求进行训练。在前一半时间，以第一阶段作业为主，第二阶段作业为辅；后一半时间以第二阶段作业为主，第一、第三阶段作业为辅。或每一天的时间也可分为早晨、傍晚、上午、下午几个时段。不同训练目的的作业穿插着进行，比如早晚色彩变化快，但色调漂亮，应画速写性的抓大调、抓色彩气氛的小画。上午、下午景色变化比早、晚相对稳定一点，可画要求较深入全面的写生画。

在选景上，从易到难。先画天、地、物大关系明显的以远景为主的画面；次画以中、远景为主的；再画有近、中、远景的；最后可画以前景为主的特写。如果有一定的写生基础了，则可根据自己的水平参考这里提出的方法步骤，选择适合自己的学习阶段，加强练习。这样一定会有所收获的。

〈五〉风景写生与风景画创作

一、 风景写生是风景画创作的基本功和必要的基础。

通过深入生活，亲近自然师造化去实地风景写生，除了获得并提高写生绘画的能力外，更重要的是通过深入生活了解各地的风土人情，深入观察和体验到不同地区的人文风情、生活习惯以及不同风光，从中得到许多感悟和启发，积累深厚的生活基础，获得丰富的创作题材，引发创作激情。生活确实是创作的源泉，并为戏剧、影视美术专业等有关专业的创作打下风景写生的基础。

许多风景画家都是从深入生活、深入大自然中去写生，直接找到风景创作的题材的。例如19世纪俄罗斯风景画家列维坦的《弗拉基米尔大道》、《墓地上空》、《深渊旁》等都是在写生的画稿的基础上发展成为名作的。库英芝的《乌克兰的傍晚》断断续续画了13年，在那傍晚的斜阳下乌克兰农村典型的农舍，安谧地沉浸在和平安静的气氛之中，给观众留下了非常难忘的印象。从色彩到形象的典型深刻性，画面的完美程度，没有多年的深入的观察和心灵上深刻的感受，能创作出这样感人的风景画吗！？同样上述列维坦的几幅画没有一幅不是在观察实景写生

时产生了强烈的感受，并获得了深刻的体会，经过反复的思考深化了构思，推敲了构图而成功地表达了画家对人生的感悟、深刻的哲理和对生活的热爱。能做到使观众对自己的画产生共鸣，这有赖于画家的绘画表达能力的高超，这种高超的技巧不也是平时写生打下的基础吗？

戏剧、影视美术专业的创作正是需要写实的造型基本功的，需要培养以景物、场景为主的创作能力的。而且这些场景都直接或间接与人的活动或人的情感有关，因此经常深入生活（包括农村和城市）进行更深入的景物写生和创作是非常必要的艺术实践课程。在深入生活时只有充满感情，经常带着创作的欲望去深入观察、体会、了解、分析，主动地寻找创作题材和典型的具体的场景及景物形象，具体光色氛围，不同季节特征，以及各种充满人文习俗的室内外场景均可以从中深挖它们的内蕴和绘画价值。只有体会得深，有自己的独特领悟，有表现的愿望才可能进一步创作出更有深度的风景画。戏剧、影视美术专业到大学高年级的绘画基础课中也有风景创作的作业。

二、风景写生和风景创作的区别：

我们知道风景写生一般是以客观的态度描写实景的绘画，没有更多的主观创作成分，而且为了练习色彩、构图或表现技巧以及收集素材而进行的风景写生，经常是些即兴式的习作，画面常是不够完整的，在内容、形象、构图形式、色彩运用、表现技巧等等方面相对地缺乏严格的推敲，不够完美，因此一般只能称之为习作。但风景写生是风景画创作的基本功和必要的基础。风景创作则是在具备一定的创意下选择好题材，内容充实，有一定内涵，构图形式、色彩技巧都与内容相匹配，经过精心设计绘制，比风景习作更具艺术上的完整性，有深度，也更完美。由于它是经过画者主观创作的，因此称之为风景创作。

带创作性的写生只要艺术上是完美的，也是一幅好的风景创作。它们之间主要的区别在于此画是否有创意，艺术上是否完美。关键不在于是写生的还是事后专门创作的。事实上有些风景画家在写生时就经过精心构思，创造性地考虑构图，组织画面形象，精心运用色彩技巧等等，因此当写生完毕也就是此画创作完成了。这种带创作性的写生在19世纪印象画派时期莫奈、毕沙罗、西斯莱、修拉等画家就有不少外光写生作品被公认为风景创作的好作品。因为他们在外光色彩的运用和表现上是创造性的超乎前人的。在国内现当代画家如吴冠中先生也常常是在写生的过程中边写生边创作的。据说，他常常在深入生活写生时，总是先观察了解几天，对当地有了总的印象和认识后才开始画画。他边写生边对景物提炼概括，并运用最恰当的构图和表现技巧把自己的感受表达出来。比如他画的江南风景，就把他认为最典型最有代表性的形象，江南建筑，白墙、黑瓦的房子，用黑、白、灰的基本色调，潇洒的笔触，流畅的线条，高度概括地把江南的特色充分地表达出来了。在国画界就有更多画家边写生边创造性地按自己的构思安排自己的画面。比如改变透视、比例关系，夸张景物，改变色彩，挪动景物的位置，创造性地组织画面等。李可染大师和他的弟子们就是典型的边写生边创作的能手，我们回忆一下他们的山水画作，他们的对景写生画和速写，真是比比皆是。虽然国画和西画在绘画理论、形式上有所不同，要求也不一样，但边写生边创作，充分表达作者的感受方面是一致的，故其作品都属于创作范畴。（参看色彩风景图例56—63）

三、从写生到创作的方法步骤有两种：

1．第一种方法步骤：
（1）深入生活去体验、感受，画速写、色彩写生；
（2）综合写生和速写的素材进行分析，深入考虑后确定选材；
（3）根据选材，明确构图形式和色彩构思；
（4）画出创作草图，绘出完整的色彩稿，经过推敲，确定后最后落幅完成。

2．第二种方法步骤：
（1）深入生活体验感受，进行有选择的写生；
（2）在写生中去充实、完善构思、构图和色彩。（通过一次或多次进行。）
（3）回到室内进行少量的修改或整理，最后完成创作。

这两种创作方法步骤都离不开深入到生活中体验和感受，同时也离不开通过速写、色彩写生进行形象色彩的收集。这些作为素材的习作虽然不一定完整，但可能是画者最敏感时捕捉到的景物最本质的东西，或最感人的美。不少画家认为自己每到一处所画的写生和速写，都是他日后从事造型艺术创作的宝贵资料。每每翻阅这些原始形象资料时会得到新的启发。因此希望大家好好保存这些写生和速写习作。

〈六〉风景画的意境

风景画的意境是什么呢？风景画的意境是该画的情与景的有机统一。在写生或创作过程中，由于作者思想感情的寄托与倾注，使画面形成一种情景交融而富有感染力的艺术境界。这种境界就叫做"意境"。

"意境"来源于实景，但不仅仅限于画面存在的实际形象，由于画面的实景是经过艺术的描绘，它可以升华为一种精神境界，这种精神境界，并非虚无缥缈不可捉摸。画者运用了形象的实的"直接表现的可视性"，以及形象所蕴涵的"间接表现性"，将二者统一起来，使之发挥出特殊的和谐作用，让作品形象所蕴涵的抒情和想象成分得到观众的理解与共鸣，从而产生出某种必要的联想，这就是作品的艺术形象的"意境"升华于形象之外的那种虚境 —— 艺术感染力。"意境"也是一幅风景画的"情调"带给人们的联想和感悟。优秀的风景画除了以构图、色调、形象所构成的画面形式，给人以某种视觉效果外，同时能传达作者对自然的欣赏，对环境的感受与理解，以及某种思想深处的情感或揭示蕴藏在自然形式中的某种哲理，或清新，或平

和，或宁静，或深沉，或激越，或使人心胸舒畅，唤起人们对自然的向往，对山河的热爱或产生某种人生的感悟等。

风景写生怎样创造意境呢？既然意境是风景画的情景交融，是情与景的有机统一。那么，只有"景"而无"情"是绝对创造不出意境来的。这就要求我们对待自然的情感要发自内心，动之以情，要想使作品感动别人，自己首先要被景物所感动，没有感情，勉强是画不出好作品的。但是如果"景"都画不好，"情"也就无从抒发。绘画基本功差，技巧不够，势必难以使景象完美地传情。因此要以自然为师，真诚地感受景物的情调，培养既精微又敏锐的形象感、色彩感，提高文化艺术方面的修养，提高自身的艺术审美素质，使观察力和思维联想力更敏锐、更开阔。写生时勿忘突出自己的感受。有人说："风景画画景其实就是画情"，应该调动一切绘画语言技巧，通过画景把情表达出来。

"意境"是作者的主观感受和客观对象交融统一的结果。面对景物如何才有所感，才能产生情呢？"观"——多观察多看，在不同时间、光线下去观察发现美，要用真诚的心态、艺术家的眼光去观察生活和自然景物，才能激发我们的兴趣，主动探索美、挖掘美，才能产生创作的激情。"思"——要善于思考、联想，不动脑是不行的。有些初学者，当他深入生活之前想得很多，而总是把所要去的环境想得如何好，如何优美，如何"奇特"，激情满怀，但到了那个地方一看，与设想的不符，平淡无奇，景也不美，情绪就没有了。何来"情景交融"呢？

其实作品的高低并不因为表现的景物是"奇"或是"平"，而在于作者是否有独特的感受和联想，有没有深刻的感悟和能否用不平凡的绘画语言来表达出自己的真情实感去打动观众，激起观众的感情共鸣。事实上许多名作题材都非常平凡，但是却很有情调意境。田野中的草垛够平凡的吧，我们看见过莫奈的几幅画草垛的画，画面单纯，只有两个或一个草垛，但构图都不重复，色调各异，由于描写的时刻不同，各幅的情调、气氛都不一样，都给人留下了深刻的印象，让人感到田园的美，自然的美，平凡中的美。俄罗斯的列维坦也曾画过极平凡的题材，比如他的《新绿》就是画的一个普通的人家的围墙上露出一棵嫩绿的树，这是当地春天到来时很平凡的景观，但列维坦却从中表达了他对春天来临，万物生长的欣喜，对生命的赞美，以及他本人激动的心情。这一切都通过这平凡的题材感染了不知多少观众！类似的例子不胜枚举，凡·高的一生没画过什么重大的题材，都是他身边平凡的景物。但他把绘画的对象看做是生命与精神的寄托，是他的感情与个性的载体。他画出了许多热情奔放的静物、激情撼人的"奇景"。归根结底，要看画者用什么感情来看待景物，有什么感悟，是否有强烈的激情和表达欲望，把视觉和心灵中的真实感受表达出来。

比如我们到桂林写生，来到漓江边觉得山水、船只、竹林等都很美，其中看到漓江早晨的景色更为优美，那么就要分析使自己感动的形象因素是什么，在哪些方面和平常看到的不一样？经过分析，觉得清晨漓江两岸的景色笼罩着一层薄薄的朝雾，平常见到的许多细碎杂乱的形象都被虚化掉了，景色朦胧而单纯，层次分明，色调非常统一，淡青色中带着一丝暖意。水天一色，平静如镜。隐约听到竹篙划水的声音，少顷，只见一只竹筏在晨雾中逐渐清晰，它划破了平静的水面……这划水声犹如竖琴的声声拨弦，使人更觉早晨的宁静。这是一个令人心境纯净而空灵的境界。那么，想突出这种纯净而空灵的感觉，就要认真地全力地描画造成这种感觉的种种形象因素，更加突出这种朦胧、恬静的美。在绘画之前对形象、构图布局、色彩调子

等等加以严格的推敲，务使这种情调表现得比实景更浓，更美，更具"漓江之晨"的典型性。只有这样把生活中的真与美变为艺术中的真与美，把作者喜爱漓江之晨的感觉倾注在画面上，使情与景有机地统一起来，才能创造出意境。欣赏者观看画面中的景，被这种意境所感染，同样产生了纯净空灵之感，产生了喜爱漓江之晨的情，这种触艺术真实之景，而生心灵之情，就叫感情"共鸣"。（参看色彩风景图例62、63）

从根本说画面意境情调的高低，取决于作者画外的综合修养：对美的认识和文化素养、阅历、审美情趣的高低、对事物的敏感程度等等方面的修养。这些修养相对于绘画技术的提高来说，更不是一朝一夕之功，而是长期积累的结果。

每个人的综合素养、性格、气质是不相同的，这种差异默默地主宰着我们对自然的观察和领悟，观察和领悟的契合才能唤起我们作画的欲望。同一自然景物不同的作者感受不一，选择表现的角度也不同，展现出来的效果也就不同，这就构成每个人绘画语言的特点，当自然的形态和画者感受相吻合时，才可能产生他本人最优秀的作品。

让我们通过自己绘画的实践过程逐渐发现"自己"，把握"自己"，形成自己歌颂自然、表现自然景物的独特"音调"。

我们衷心地希望爱好风景画写生的朋友及艺术院校的老师同学们，在深入生活进行风景写生时，不断地创作出情调浓郁的，既有地区特色，又有更高意境的好作品。

色彩图例

色彩静物图例

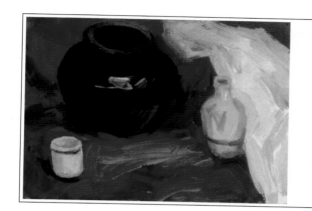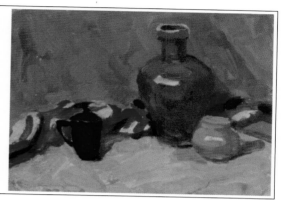

静物图例1

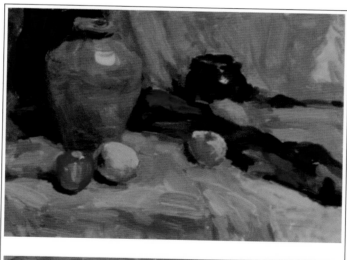

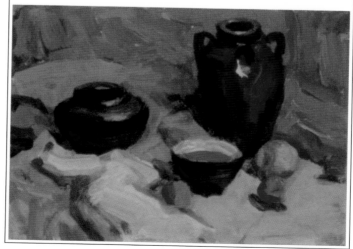

静物图例2

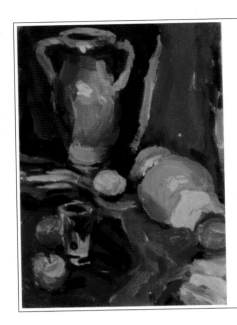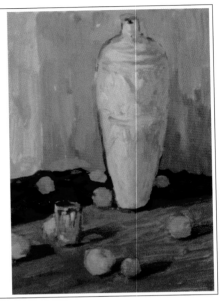

静物图例 3

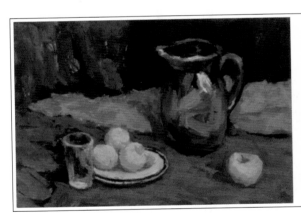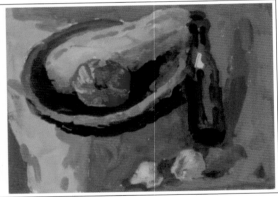

静物图例 4

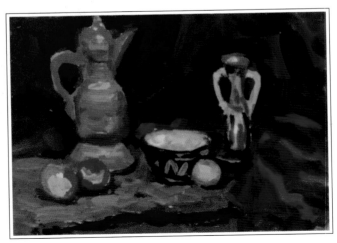

静物图例 5

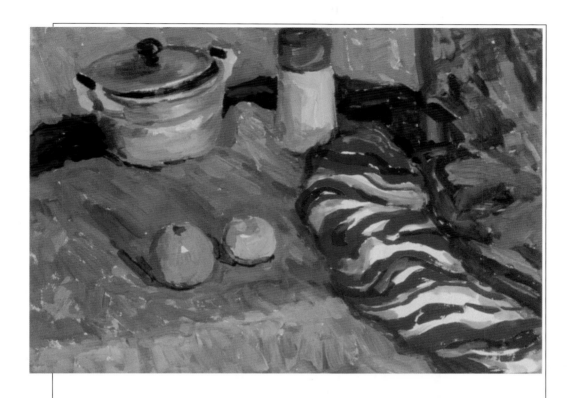

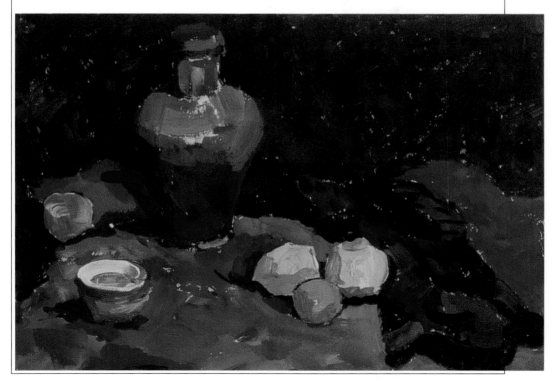

静物图例6

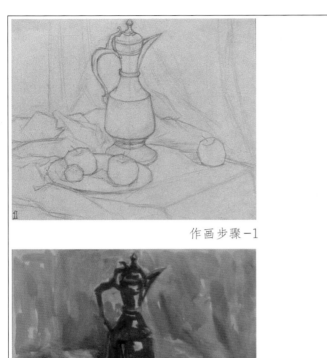

作画步骤－1

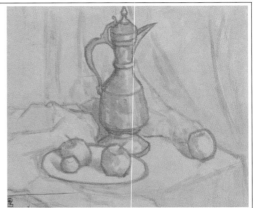

作画步骤－2

作画步骤－3

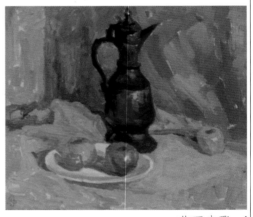

作画步骤－4

静物图例7

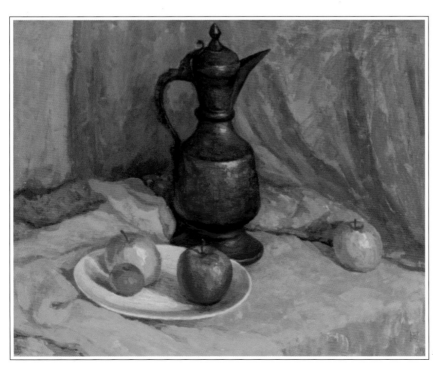

静物图例8

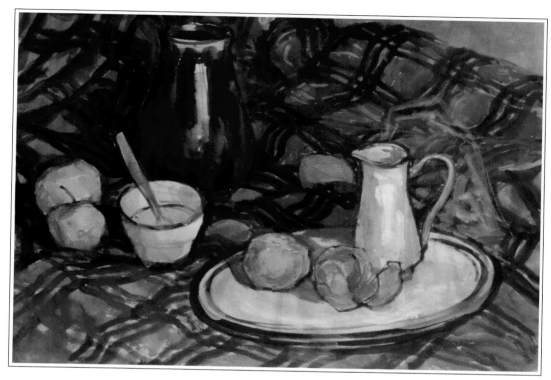

静物图例9

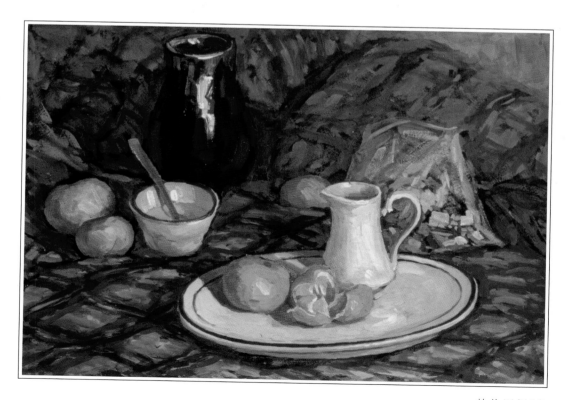

静物图例10

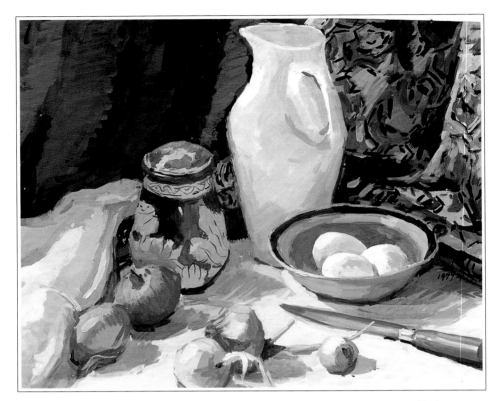

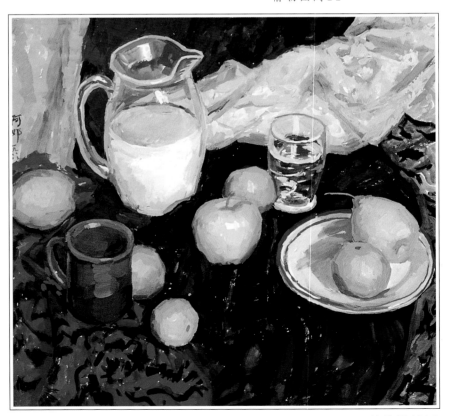

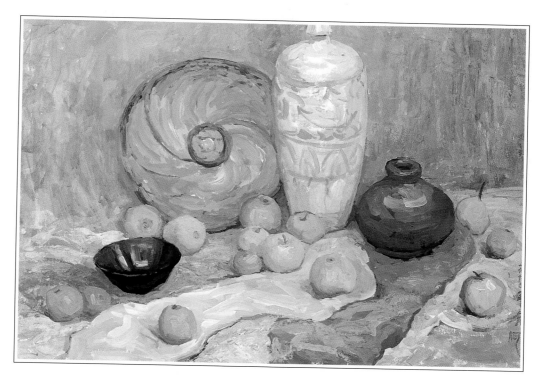

静物图例 13

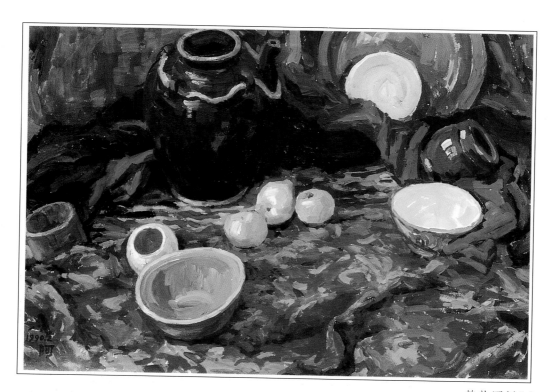

静物图例 14

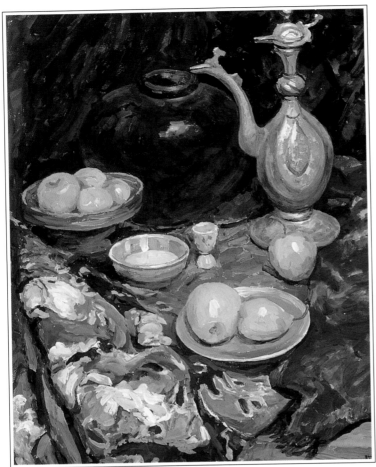

静物图例15

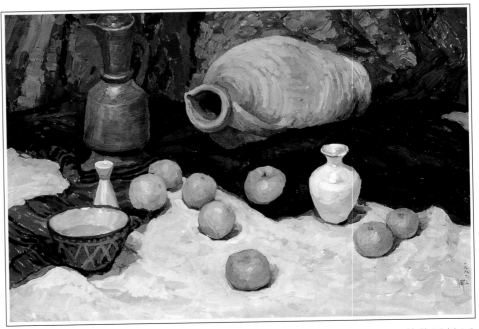

静物图例16

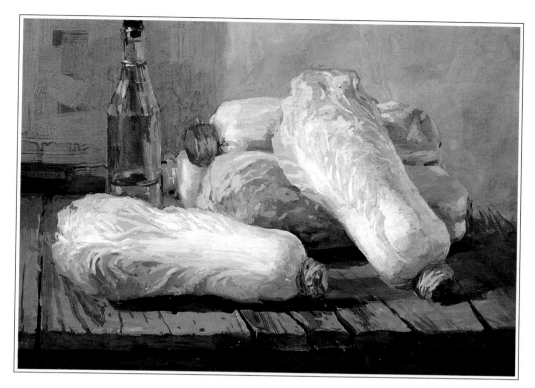

静物图例 17

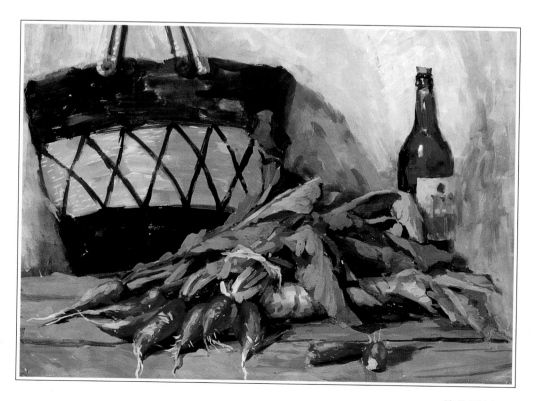

静物图例 18

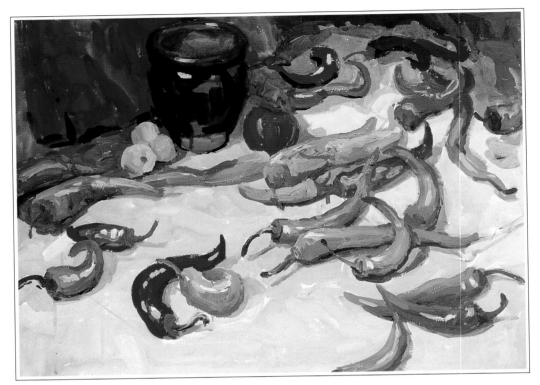

静 物 图 例 19

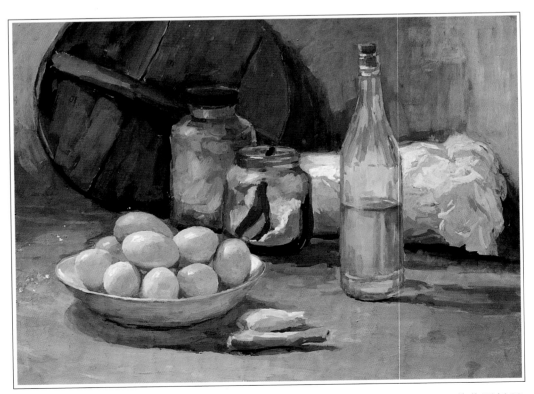

静 物 图 例 20

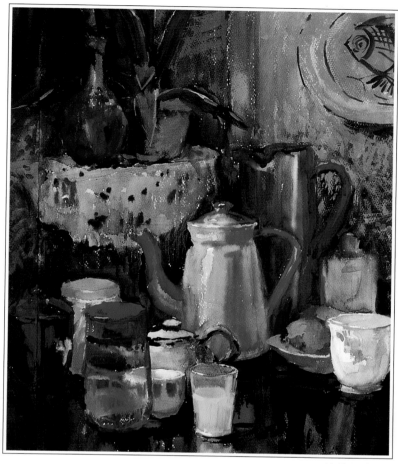

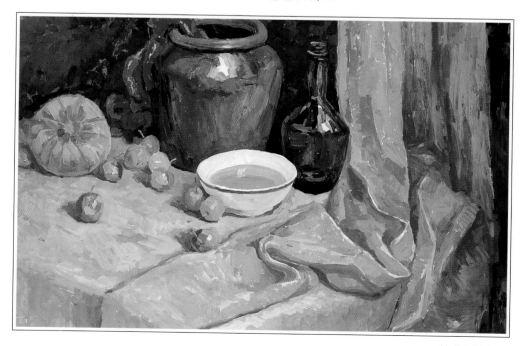

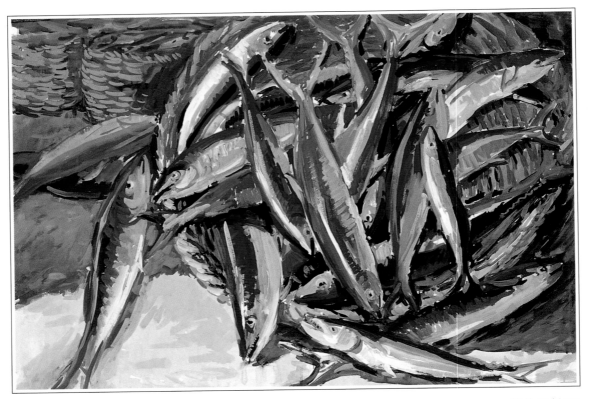

静物图例 23

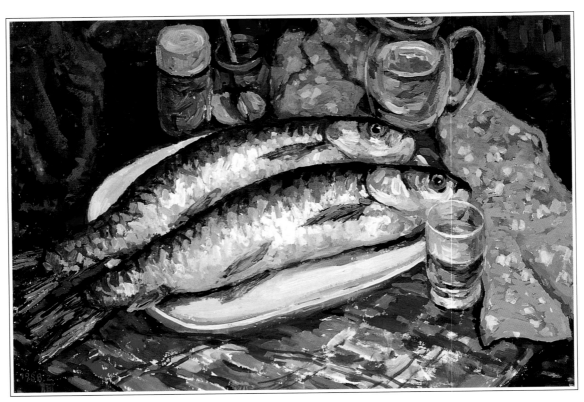

静物图例 24

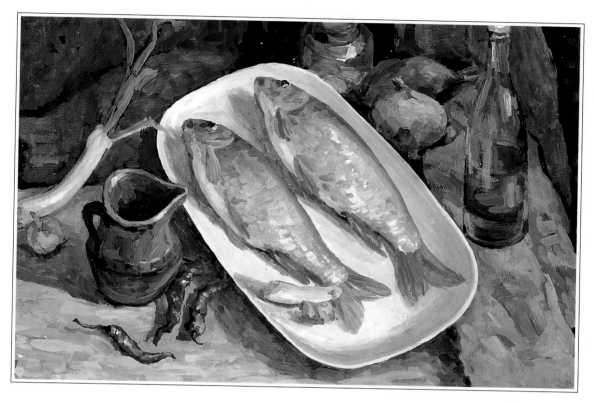

静物图例25

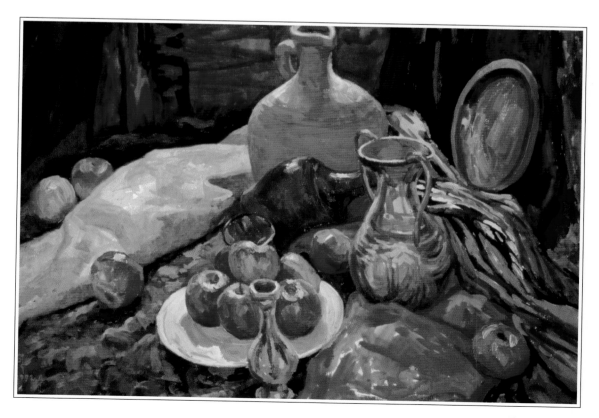

静物图例26

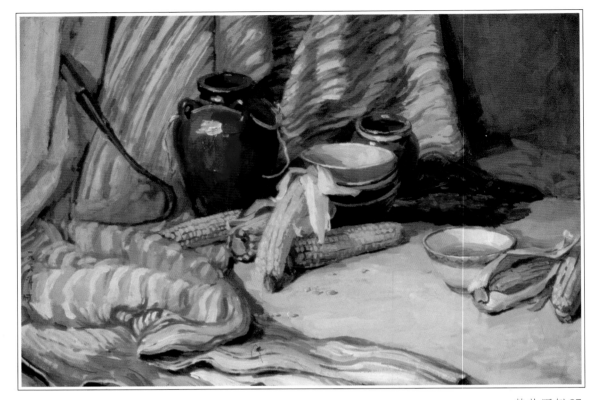

静物图例 27

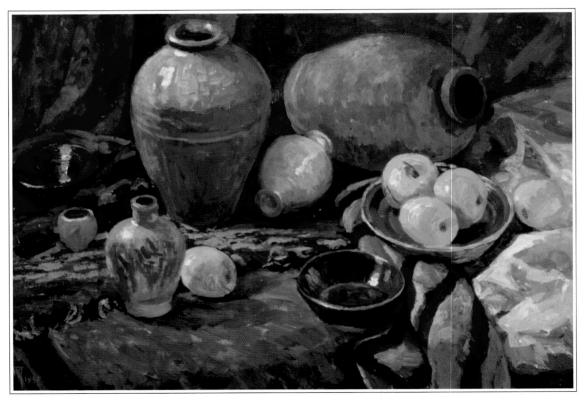

静物图例 28

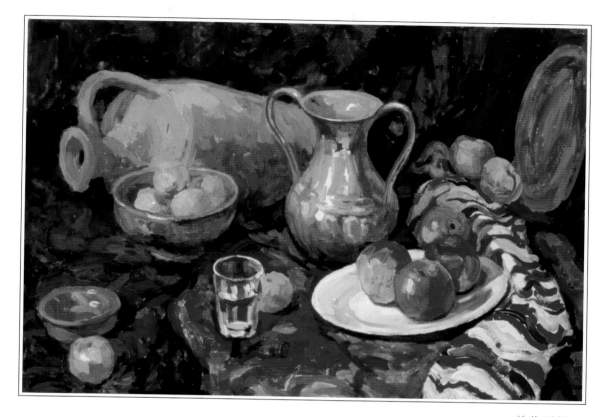

静物图例29

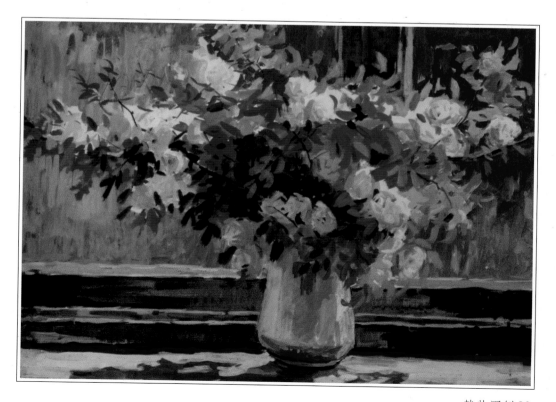

静物图例30

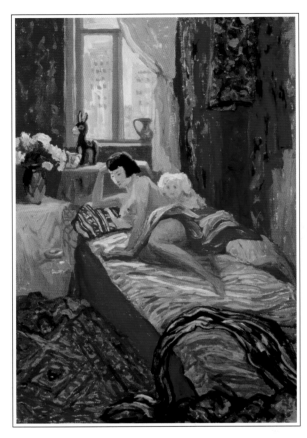

静物图例31　室内一角

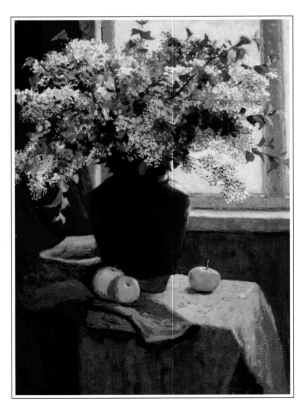

静物图例32

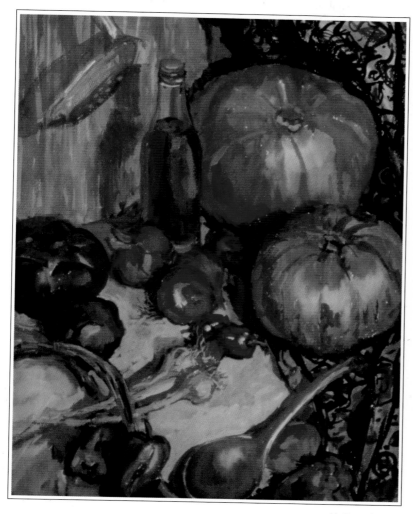

静物图例 33

色彩风景图例

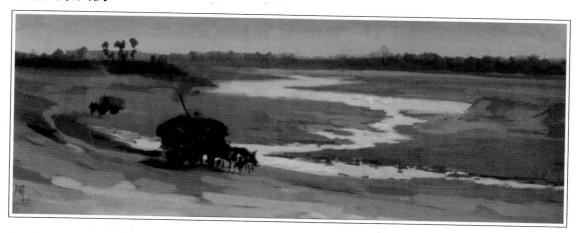

《 归 》 风景图例 34

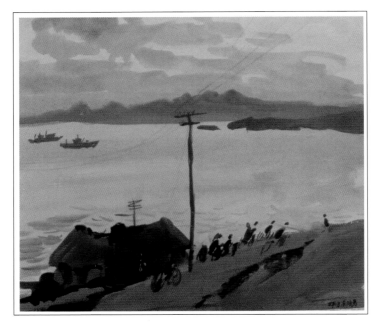

《渔归》
风景图例 35

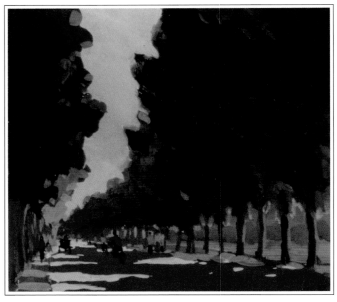

《林阴道》 风景图例 36

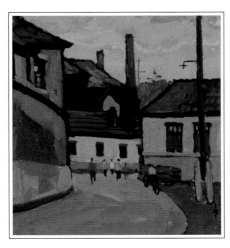

《小街》
风景图例 37

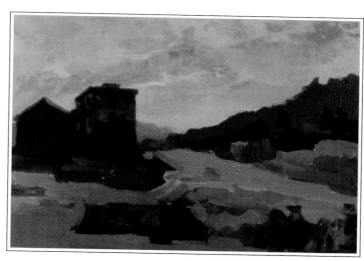

《山坡大道》 风景图例38

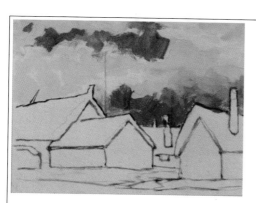

作画步骤—1

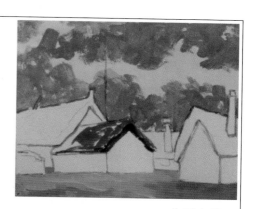

作画步骤—2

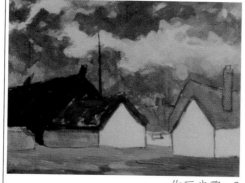

作画步骤—3

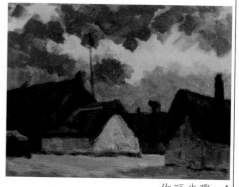

作画步骤—4

风景图例39

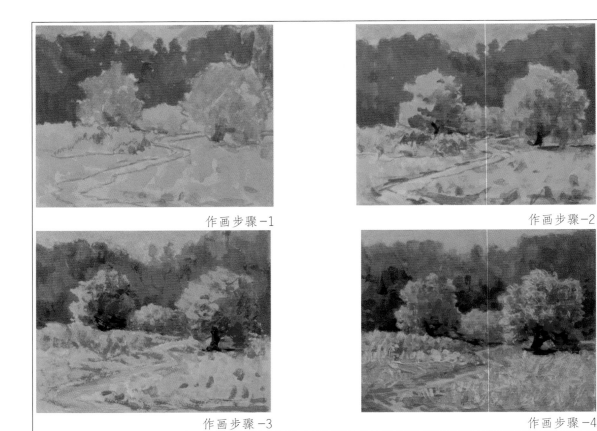

作画步骤－1

作画步骤－2

作画步骤－3

作画步骤－4

风景图例40

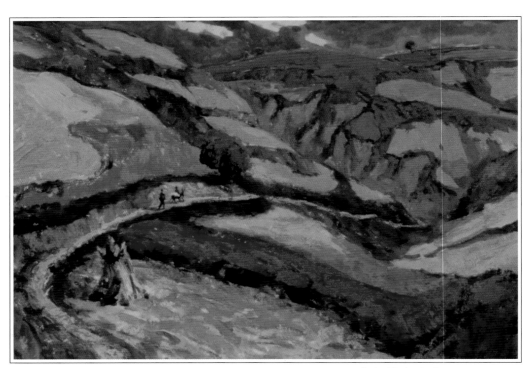

《山道弯弯》 风景图例41

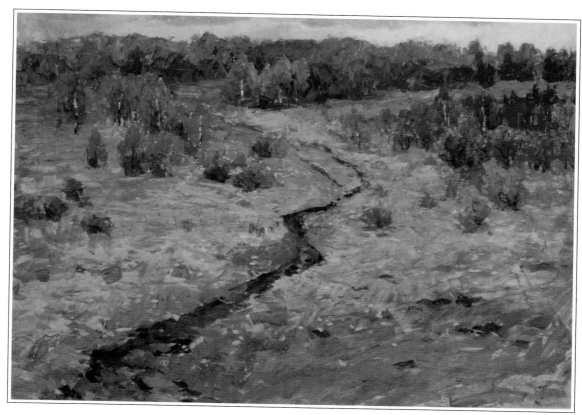

《春之路》 风景图例 42

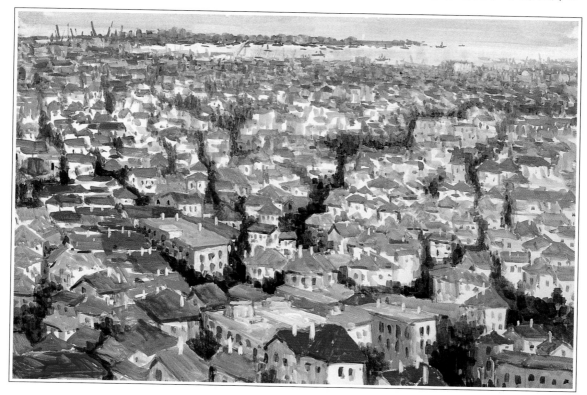

《红色海城》 风景图例 43

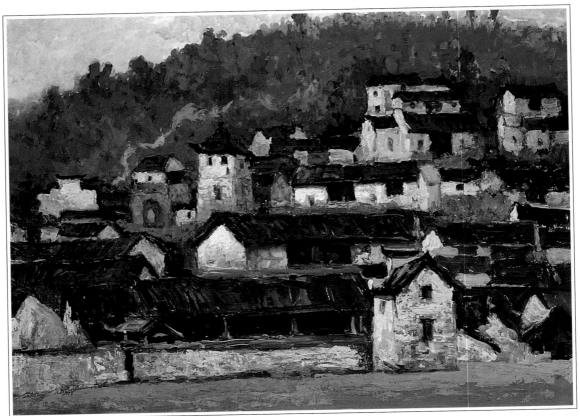

风景图例 44

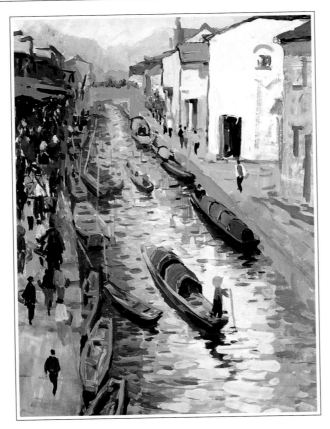

风景图例 45

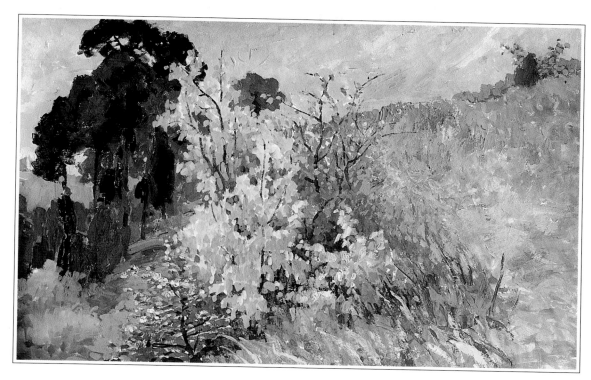

风景图例 46

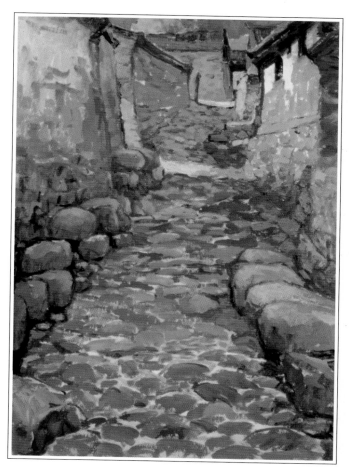

风景图例 47

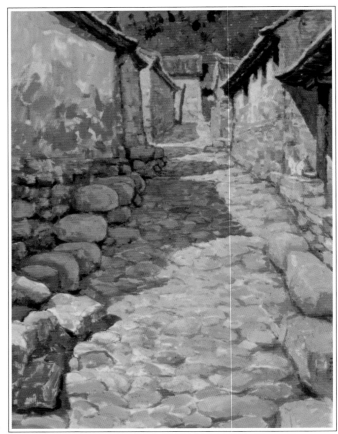

《 村 道 》
风景图例 48

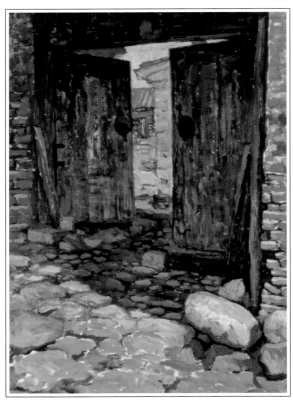

《 院 门 》
风景图例 49

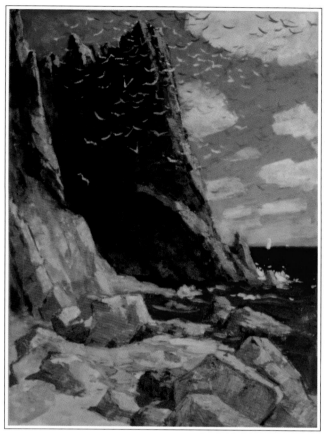

《鸟岛一》
风景图例 50

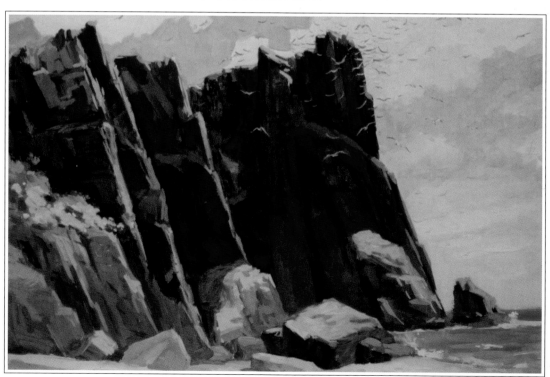

《鸟岛二》　风景图例 51

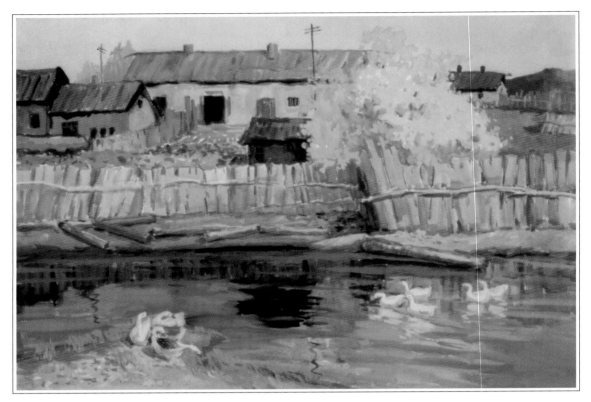

《家园边》 风景图例52

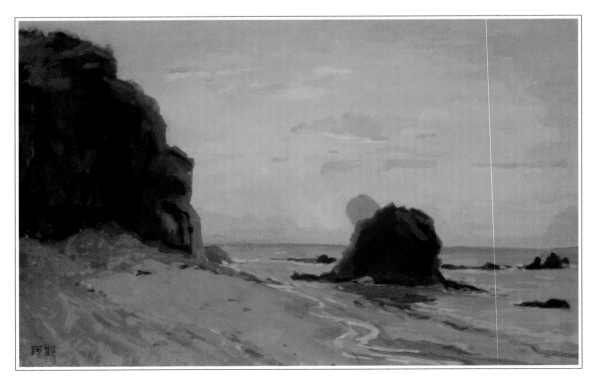

《日出》 风景图例53

《 晨 光 》 风景图例 54

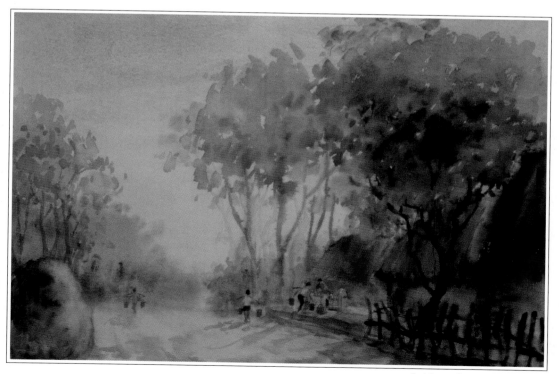

《 村 口 》 风景图例 55

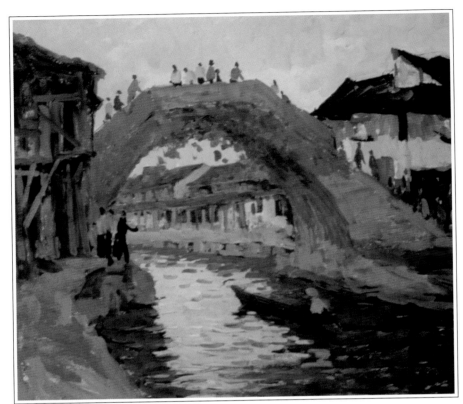

《桥头闲语》 风景图例56

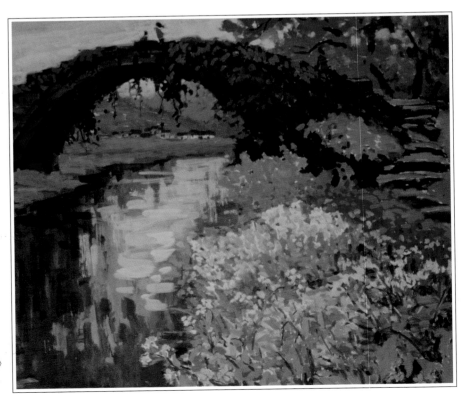

《村边小桥》

风景图例57

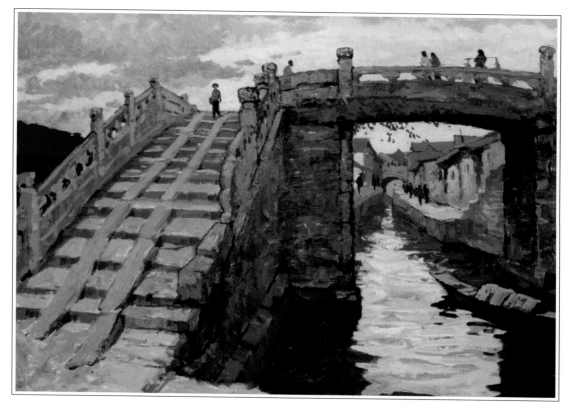

《绍兴古桥》 风景图例 58

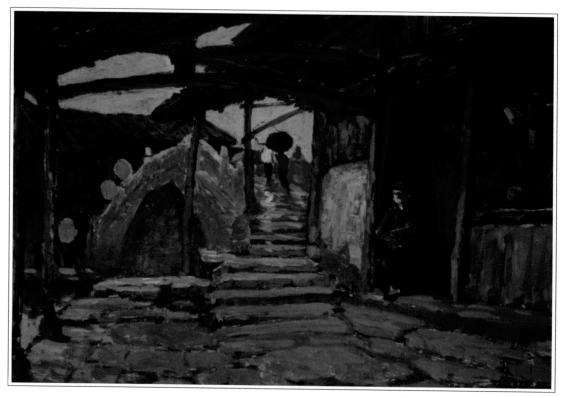

《桥头村边》 风景图例 59

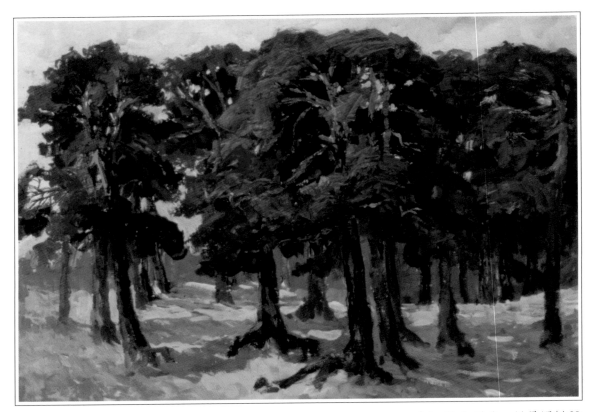

《红松古林》 风景图例60

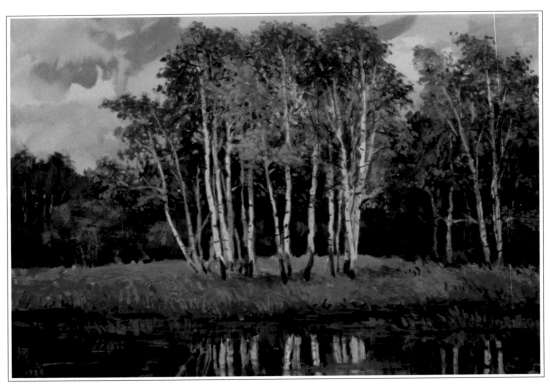

《青春白桦》 风景图例61

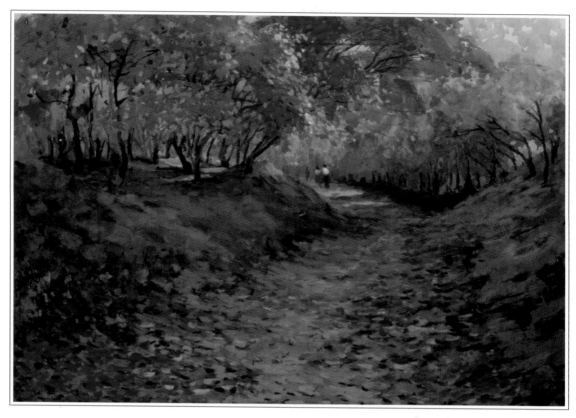

《霜林醉》 风景图例62

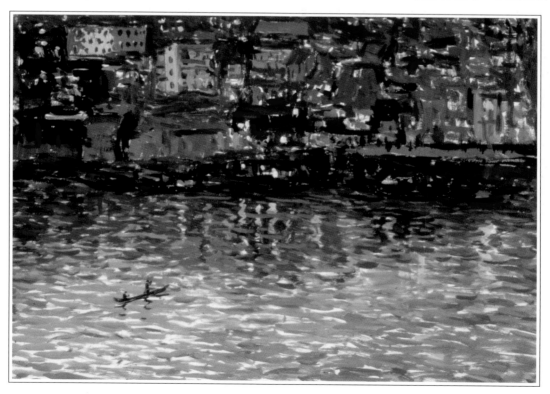

《江城夜色》 风景图例63

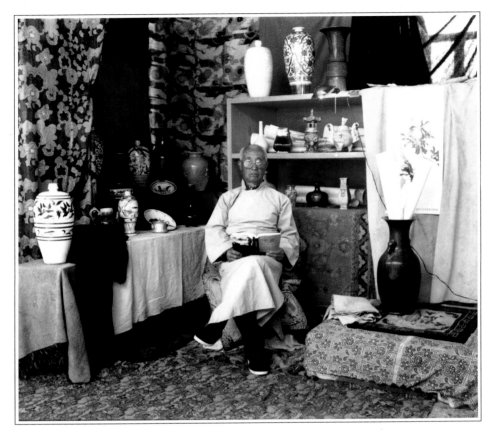

环境中的景物与人物之一

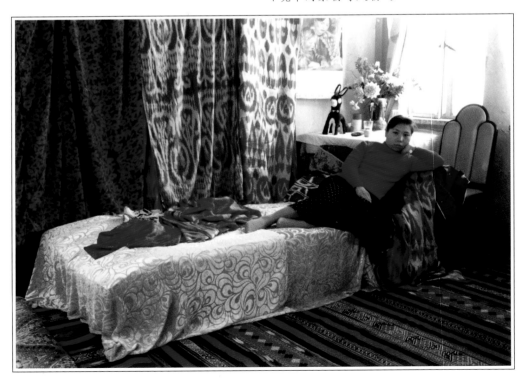

环境中的景物与人物之二